Series of Animation Textbooks
影视动画系列教材

影视动画角色设计

任伟峰　蒋敏　编著

苏州大学出版社
Soochow University Press

图书在版编目(CIP)数据

影视动画角色设计 / 任伟峰, 蒋敏编著. -- 苏州：苏州大学出版社, 2024. 11. -- ISBN 978-7-5672-5026-0

Ⅰ. J954

中国国家版本馆 CIP 数据核字第 2024HM3409 号

书　　名：	影视动画角色设计
	YINGSHI DONGHUA JUESE SHEJI
编　　著：	任伟峰　蒋　敏
责任编辑：	肖　荣
出版发行：	苏州大学出版社(Soochow University Press)
社　　址：	苏州市十梓街1号
邮　　编：	215006
印　　刷：	苏州工业园区美柯乐制版印务有限责任公司
邮购热线：	0512-67480030
销售热线：	0512-67481020
开　　本：	889 mm×1 194 mm　1/16
印　　张：	11
字　　数：	251 千
版　　次：	2024 年 11 月第 1 版
印　　次：	2024 年 11 月第 1 次印刷
书　　号：	ISBN 978-7-5672-5026-0
定　　价：	59.00 元

若有印装错误，本社负责调换
苏州大学出版社营销部　电话：0512-67481020
苏州大学出版社网址　http://www.sudapress.com
苏州大学出版社邮箱　sdcbs@suda.edu.cn

影视动画系列教材编委会

主　　任：陈志宏

副 主 任：谢晓凌

编　　委（排名不分先后）：

杨晓林	王　昊	张　目	蒋　敏	陶　斌
任伟峰	张乐妍	魏天舒	姜　斌	吕锋平
谢　琼	王　欣	甄晶莹	李　旦	陈　辞
孙　楠	甘圆圆	刘　琳	孙金山	张云辉
曾沛颖	陈　劲	徐哲晖	刘泓锐	曾显宇
朱　玮				

序 一

我们为什么要学动画？为什么要创作动画作品？

动画是一门"造梦"的艺术。作为电影的一个片种，动画同样是为了"再造世界"而诞生的。与实拍电影不同的是，动画是用设定的人物情景，通过逐格拍摄静态的图画而使其成为动态影像，以展现幻想中的时空。人的想象是天马行空的，人的表达是永无止境的，动画恰好提供了这样一个窗口，使得人们脑海中绚烂的遐想能够跃然于银幕之上。而对于观众来说，动画所呈现的是现实中无法触及的"幻梦"，原本没有生命的形体动了起来，带来的是无可替代的、与众不同的审美体验。

可见动画是基于人的思绪而创作的"奇观"。而最近AI（人工智能）技术成为热议的话题，人工智能凭借着对人类思维和意识的模拟，甚至可以部分替代文学、艺术等需要高度创造性的工作，动画创作也将不可避免地受其影响。面对这一冲击，我一直在想这样一个问题：AI如约叩响了我们的大门，人工智能时代来临，我们的动画教育将面临怎样的挑战与变革？社会和文化的巨变正考验着我们的动画创作与教学的理论、方法、技术及应用，如何应对这一切，是我们不能忽视的问题。我一直认为，真正的动画教育不应仅局限于技法与技术，而应启发想象，引导学生"博观而约取，厚积而薄发"。

另外，谈及动画艺术，无论如何都绕不开中国动画学派。中国有着深远而厚重的历史，五千年的传统文明可谓群星璀璨，而中国动画学派将动画与中国传统精神完美结合，在世界动画史上留下了一道亮丽的弧光。中华传统文化包罗万象，是盈千累万的底蕴与积累，是动画创作取之不尽的丰富资源。上海大学上海电影学院动画专业一直以来定位于"大动漫"，坚持"中国动画学派"道路，并且与新媒体、互动游戏、虚拟

现实等行业融合发展，致力于培养富有创新精神和工匠精神的动画创作人才。

继承与创新，道阻且长，然行则将至。上海大学上海电影学院动画专业作为国家级一流学科建设点，拥有一批年富力强的优秀教师，他们有着丰富的教学与创作经验，能够将理论与实践结合，在启发学生坚持独树一帜的原创精神的同时能够融会贯通、推陈出新。现在，他们把历年来积累的教学与创作经验编撰成本系列教材，相信一定能受到动画工作者和广大师生的欢迎。

陈志宏

2024 年 11 月

序 二

动画这种艺术形式在我国发展已经有百余年的历史，回溯其发展历程，以"中国动画学派"为代表的辉煌历史时期佳作迭出，灿若披锦。

近年来，我国动画行业正在经历着立足民族文化的又一次崛起，佳作不断，在收获票房的同时也收获了口碑。在这样的大环境下，高校动画专业毕业生的专业能力与动画企业的要求还是有一定差距的。其中有着复杂的原因，但教学与产业实践脱节应该是较为重要的一个因素。从高校动画教学的角度来看，如何使培养的学生符合动画企业的现实需求就显得尤为重要。一方面要拓展学生艺术审美的深度与广度，另一方面更要注重培养和提高学生符合动画企业需求的技术与能力。而这些都对教师和教材提出了更高的要求，在全国各个高校动画专业设置丰富、各类动画教材纷纷面市的当下，一套能拉近动画产业实践和动画教学的距离、能切实解决教学"痛点"的教材是难能可贵的。

这套教材由苏州大学出版社牵头，组织邀请上海大学上海电影学院动画专业的中青年骨干教师参与编撰。上海大学上海电影学院动画专业在多年发展过程中积累了大量宝贵的、有针对性的教学经验，并总结出了一套行之有效的教学方案。由于电影学院长期开展国内外交流合作，参与教材编撰的教师们不仅有着动画行业的从业经验，还具有一定的学术视野。这些都为这套教材的编撰提供了坚实保障。

这套教材本着理论与实践相结合的原则，引入大量案例，图文并茂，在注重经典案例分析的基础上兼顾案例的实效性和动画领域知识的前瞻性，并辅以系统的训练安排。在此基础上，还从实拍电影领域汲取专业知识与实践经验，并将其巧妙地融入动画教材的编撰体系，以简洁的文字，让学生以更清晰、更易懂的方式掌握核心内容，实现知识吸收与技能提升的双重目标。

相信这套教材会受到广大学生与专业人士的喜爱！

谢晓凌
2024 年 11 月

前 言

近年来，动漫和游戏原创作品呈现出蓬勃发展的态势。动漫领域，业界推出了诸多高质量的原创作品。这些作品题材多样，从科幻、奇幻到现实题材均有涉猎，且在画风、叙事手法上不断创新。游戏方面，独立游戏开发者和小型工作室的崛起为游戏市场注入了新鲜血液，原创作品在玩法、故事和艺术风格上更加多元化。随着技术的进步，如虚拟现实（VR）和增强现实（AR）等新技术的应用也为动漫和游戏的原创作品带来了新的可能性，原创作品的市场空间正不断扩大，受众群体规模持续增长，为整个行业带来了新的活力和挑战。而在影视动画的奇幻世界里，角色无疑是那一颗颗璀璨夺目的明珠，承载着故事的灵魂，牵动着观众的心弦。

与此同时，动画设计教学正朝着更加智能化、个性化和高效化的方向发展。首先，利用AI（人工智能）赋能教学，如利用人工智能技术通过计算机算法辅助动画创作，提高设计效率。其次，教学方法也在不断变革，通过人工智能分析学生的作品，教师可以提供更加精准的指导和反馈。此外，个性化学习路径的规划成为可能，人工智能可以根据学生的学习习惯和进度，推荐适合的学习资源和练习。最后，随着人工智能技术的普及，动画设计教学更加注重培养学生的创新思维和跨学科能力，使他们能够在未来的工作中更好地结合人工智能技术，创作出更具吸引力和创新性的动画作品。

影视动画行业蓬勃发展的当下，角色设计的重要性愈发凸显。一个成功的动画角色，不仅要有独特且吸睛的外形，更需蕴含饱满的个性与情感，使其能在荧幕上鲜活起来，与观众建立起深厚的情感连接。当然，这也对动画角色设计师的能力提出了更高的要求。

值得注意的是，在动画角色设计中至关重要的能力就是跨界能力，因为它

要求设计师将不同领域的元素和风格融入角色创作中,从而创造出独特且具有吸引力的角色。这种能力促进了创新思维的发展,使角色更具多样性和深度,能够跨越文化界限,吸引更广泛的观众。此外,跨界能力还能帮助设计师在视觉效果、故事叙述和角色个性等方面实现突破,提升动画作品的整体质量和市场竞争力。

动画角色设计的核心能力是原创能力,因为它能激发设计师的创新思维和独特视角。具备原创能力的动画角色设计师通过设计出各类新颖、独特、感人的动画角色,不仅能够吸引观众,还能传递独特的文化意蕴和美学理念。此外,原创能力有助于动画角色设计师在面对各种创作挑战时,灵活运用想象力和创造力,提升作品的多样性和深度。因此,培养原创能力是动画角色设计学习中的重中之重。

《影视动画角色设计》这本教材汇聚了诸多经典与前沿的角色设计理念、方法及实用技巧,从基础的造型元素剖析,到如何依据剧情赋予角色生命力,再到不同风格角色的创作思路等,都将一一详尽呈现。无论是初涉动画领域的新手,还是已有一定基础并渴望精进的学习者,希望这本教材都能成为你们在影视动画角色设计道路上的得力伙伴,助力大家创作出令人难忘的动画角色,在影视动画的广袤天地中留下属于自己的独特印记。

本教材同样适用于自学考试,能为广大自学者提供清晰的学习路径和进步的阶梯。

愿大家在翻开这本教材后,能尽情畅游于角色设计的创意海洋中,收获知识,激发灵感,开启一段充满趣味与挑战的学习之旅。

影视动画系列教材

目 录

第一章 概论

第一节　动画角色设计的初步认识…………1
第二节　动画角色设计工作的主要内容……2

第二章 动画角色的体型和性格设计

第一节　动画角色体型分类………………　11
第二节　体型和性格间的关系……………　14
第三节　动画角色的潜史和前史…………　23

第三章 动画角色的体块分析和结构图

第一节　认识人体躯干……………………　25
第二节　认识人体四肢……………………　32
第三节　认识人体头部……………………　39
第四节　认识手和脚………………………　42
第五节　角色转面图的绘制方法和步骤…　49
第六节　动画角色的比例图………………　53

第四章 动画角色的表情表演和口型设计

第一节　角色表情的一般变化分析………　59

第二节　表情表演中的挤压与变形……… 63
第三节　动画角色的口型设计…………… 68

第五章　动画角色的动作参考图设计

第一节　动画角色的动作研究…………… 77
第二节　动画角色的动作参考图设计步骤… 83

第六章　动画角色的服饰及细节设计

第一节　动画角色的服饰及道具设计…… 87
第二节　动画角色的细节设计…………… 93
第三节　动画角色设计的风格限定……… 96
第四节　动画角色服饰的草图与线稿…… 99

第七章　动画角色的色彩指定

第一节　动画角色的色彩设计…………… 110
第二节　动画角色的电脑上色法………… 113
第三节　角色设计色彩稿完整步骤演示… 127

附录　优秀作品赏析

第一章

概　论

当今社会，动漫文化已深深植根于人们的生活之中，其影响力无处不在。动画片不再仅仅是儿童的专属娱乐，更成了成年人热烈讨论的话题。正如宫崎骏所描绘的那样，动漫文化正逐渐摆脱"次文化"的标签，稳步迈向主流文化的行列。

回顾往昔，动漫行业的从业者们以坚韧不拔的精神，勤勉不懈地打造出了众多低成本的动漫产品，这些作品在数量上取得了显著成就，但同时也暴露出缺乏高附加值的短板。若动漫产品无法承载更深厚的文化内涵，其作为文化产品的价值便大打折扣。

近年来，动画电影与动漫类游戏的兴起，如同一股强劲的春风，为观众与从业者带来了前所未有的振奋与希望，预示着国产动漫产业即将迎来蓬勃发展的春天。同时，这也促使教育工作者深刻反思，需进一步强化对学生原创能力的培养与综合素质的提升。

原创动漫作品，无疑是我们实现从制作到创作跨越的关键所在。因此，动漫作品的前期工作显得尤为重要。若前期的设计（包括角色、道具、场景等）未能达到足够的完整性与精细度，我们将在后续的制作过程中遭遇重重困难，不仅成本会大幅攀升，还会增加许多不必要的工作量。因此，原创动漫作品必须在前期设计阶段就注重提升作品的含金量。

其中，角色设计作为前期设计的核心环节之一，其重要性不言而喻。若能在教学中强调角色设计的规范性、完整性与原创性，将极大地促进学生在未来职业生涯中更快地适应并融入工作实践之中。

第一节
动画角色设计的初步认识

1. 动画片的制作流程

传统动画片的制作流程相较于现代动画片而言，更为烦琐复杂。一般而言，它涵盖了从文字剧本的构思到最终配音完成的多个环节，具体包括文字剧本的撰写、美术设计的构思、分镜台本的设计、构图设计的绘制、背景画面的绘制、特效的制作、原画的创作、动画的逐帧制作、描线及上色的处理、素材的合成、配音、音乐、音效、剪辑、检查出片等步骤。在图1-1所展示的制作流程中，我们特别将"配音、音乐、音效"部分置于"合成"之后，这仅是其中的一种处理方式。

然而，在动画片制作实践中，还存在另一种操作模式，即在动画片制作初期便完成前期录音工作，随后依据音乐的节奏来推进中期及后期的各项任务。此外，为了确保动画角色的口型与表演能够精准无误地匹配音乐节奏，前期的录音工作往往会贯穿整个原动画制作过程，为动画的呈现提供坚实的支撑。

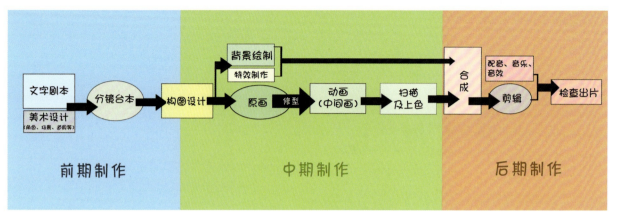

图1-1 动画片的制作流程

三维动画片的制作流程涵盖了一系列精心设计的步骤,具体为:① 进行概念设计,奠定作品的基调与主题;② 创作分镜故事版,以视觉的形式展现故事情节;③ 构建粗模以初步呈现场景与角色;④ 进一步细化制作3D故事版,增强画面的立体感和动感;⑤ 构建精细的3D模型,塑造角色与场景的形态;⑥ 为模型贴上贴图材质,增添色彩与质感;⑦ 进行骨骼蒙皮工作,使角色动作更加自然流畅;⑧ 进行分镜动画的制作,逐帧展现故事情节;⑨ 在动画制作完成后,进行灯光的调整,营造合适的氛围;⑩ 添加3D特效,增强视觉冲击力;⑪ 进行分层渲染及合成,将各个元素完美融合;⑫ 进行配音与剪辑工作,完成动画片的整体制作。当然,动画制作的世界丰富多彩,除了上述的三维动画制作流程外,还有剪纸动画、偶动画、材料动画等多种独特的制作方式,每种类型都有其专属的制作流程与特色。

2. 动画角色设计在动画片制作中的地位和作用

动画角色设计作为动画前期制作中的关键美术设计环节,其重要性不言而喻。我们通常将这一过程形象地比作塑造演员,因为动画角色需借助其表演来深刻诠释剧情。它们不仅承载着展现导演意图的重任,包括肢体、表情、对话及内心等多维度的演绎,还需兼顾趣味性,以吸引并留住观众的目光。

因此,动画角色设计绝非单纯的人物绘制,而是要求设计师创造出符合动画片特质的角色。鉴于动画的本质在于动态艺术,设计师的角色定位便超越了插画师的范畴,他们需对动画的制作工艺有深入的理解,因为平面上的造型未必能满足动画的动态需求。

在动画电影或电视系列中,优秀的角色设计无疑能为剧情增色添彩。一个既可爱又迷人的角色造型,往往能够迅速赢得观众的喜爱,进而增强观众对整部作品的接受度。对于商家而言,这些备受欢迎的动画角色明星更是成了制造衍生产品的宝贵资源,推动动画与玩具、服饰等各类商品联动发展,实现产业协同繁荣。

第二节
动画角色设计工作的主要内容

在动画片的初步制作阶段,每个细节都须极其精准,任何疏忽或不完善之处都可能在后续制作中引发连锁反应。角色设计尤为复杂,它涵盖了众多方面,且每一环节都需力求全面与完整。通常,我们将动画角色的设计细分为

外观造型的精心雕琢、比例尺度的精确把握、服饰与道具的创意设计、性格特征的深入刻画及其背景故事的巧妙构建、五官与表情的细腻描绘、口型与对话的同步设计、动作表现的参考规划，以及色彩方案的明确指定等。接下来，我们将通过具体实例，深入剖析这些设计环节及其操作步骤。

1. 外形设计

首要任务是设计角色的外观特征，这涵盖了其体型、头身比例以及给人的整体印象，如图1-2所示。

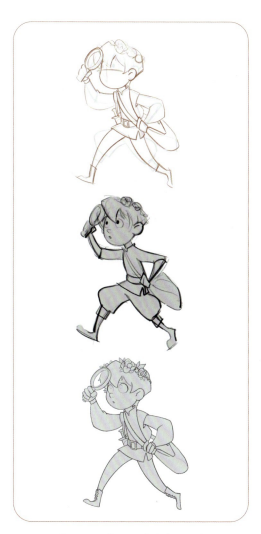

图1-2 外形设计（崔思远）

在此阶段，我们应避免陷入过多细节的泥沼中——五官、手部、脚部以及服饰的细致描绘都应暂且搁置。关键在于捕捉并呈现出角色的大致轮廓与氛围，一旦这种整体感觉达到满意，此步骤即可告一段落。若对初步设计的外观草图始终心存疑虑，不妨多次尝试，反复绘制，直至诞生令人满意的定稿。

2. 比例

在动画制作流程中，角色间的比例关系占据着举足轻重的地位。若是在分镜头设计或构图规划阶段，设计师未能精准把握角色间的比例关系，那么这一疏忽将在后续的制作环节中引发连锁反应，严重损害影片的整体效果，甚至导致"穿帮"现象的发生。因此，在动画制作的前期阶段，明确并清晰标注角色间的比例是至关重要的。这包括但不限于角色的身高，体型特征（如高、矮、胖、瘦），角色之间的相互比例（图1-3），角色与道具之间的比例关系，角色与场景背景之间的比例协调关系。所有这些比例关系都需详尽说明，并辅以相应的图示，以确保动画制作的精准无误。

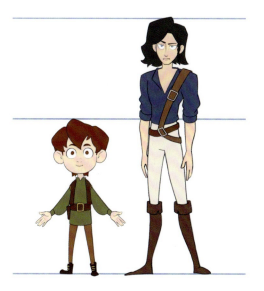

图1-3 比例（崔思远）

3. 服饰及道具设计

在动画角色的前期设定中，角色的衣着、服饰以及首饰等附加物品同样是不可或缺的创作元素，如图1-4、图1-5所示。对此，我们需要着重关注以下几点：首先，衣物设计须紧密关联角色的年龄、性别、性格特点、时代背景以及家庭背景等因素，以确保其合理性和一致性；其次，在设计道具时，务必明确人物与道具之间的比例关系，以营造更加真实、协调的视觉效果。

4. 性格设定及潜史设计

角色是多维度、立体化的存在，动画角色同样具备鲜明的性格特征和潜在背景。为了符合剧情需求，我们需要为角色精心设计一系列隐形的特点，如其所处的历史阶段、时代风貌、地域特色以及家庭背景等。在设计科幻类别动漫作品的角色时，设计师需充分发挥创意，为这些角色构建出既合理又富有吸引力的背景故事，以此提升作品的真实感和观众的代入感，如图1-6所示。

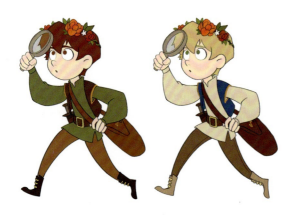

图1-4　服饰及道具设计1（崔思远）

图1-5　服饰及道具设计2（崔思远）

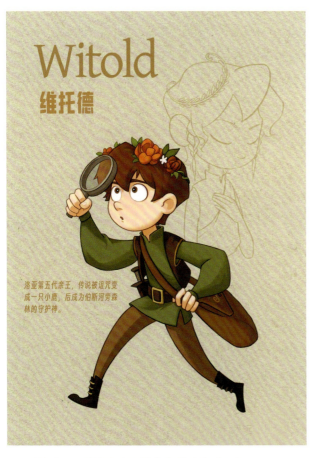

图 1-6 性格设定及潜史设计(崔思远)

5. 转面图设计

为了充分展现角色造型在空间中的多面性,并为后续的动画制作提供详尽且全面的造型资料,我们有必要设计出超越正面造型的多元化角度画稿。这包括但不限于正侧面、侧面、背面等多个视角,如图 1-7 所示。

6. 五官及表情设计

在动画角色的演绎中,表情的细腻呈现无疑是塑造角色性格的关键因素之一。面部表情的微妙与复杂,常常使得许多初涉动画领域的学生在刻画细节时感到力不从心。作为致力于角色设计的专业人士,我们为了精准地传达角色的内在特质与独特性格,通常会精心制作一系列表情参考图,如图 1-8 所示,以期在创作过程中提供有力的参考与指导。

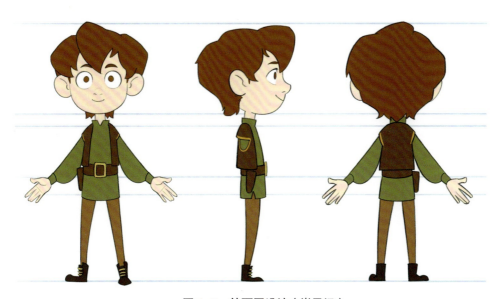

图 1-7 转面图设计(崔思远)

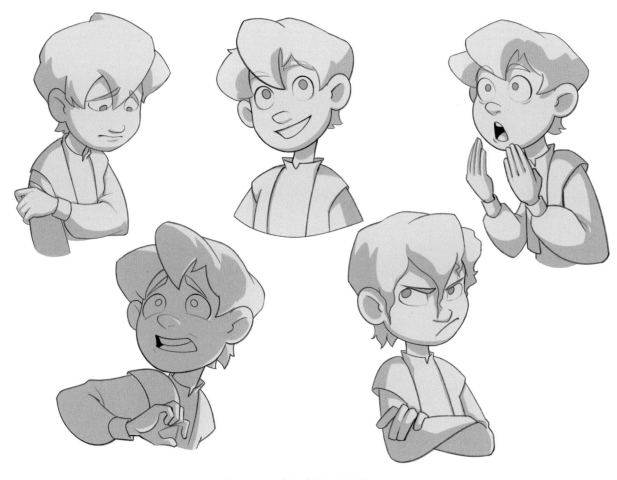

图1-8 五官及表情设计（崔思远）

7. 口型设计

在电影或动画片中，绝大多数角色都有台词，而动画角色在说话时，会根据不同的对话内容展现出独特的口型变化。一般而言，这些角色在言语表达的同时，往往会伴随着丰富的表情变化，但也存在仅通过口型变化来传达情感与信息的特殊方式。因此，角色设计师在提供参考资料时，必须附有详尽的口型设计图，以满足动画制作过程中的严格要求，如图1-9所示。

8. 动作参考

动画片的故事情节借助动画角色的多元化动作演绎得以生动展现，其中，夸张的动作与变形的体态是增添其趣味性的关键因素。动作参考图不仅赋予了角色以鲜活的生命力，还成为展现其独特个性的重要手段，如图1-10所示。在此，需要特别提醒的是：切勿将绘制动作的职责单纯归于原画及动画工作者。因为若角色设计师未能对角色的动作进行精准的定位设计，则极易导致设计方向偏离初衷，毕竟，每个人对于角色的理解存在个体差异。

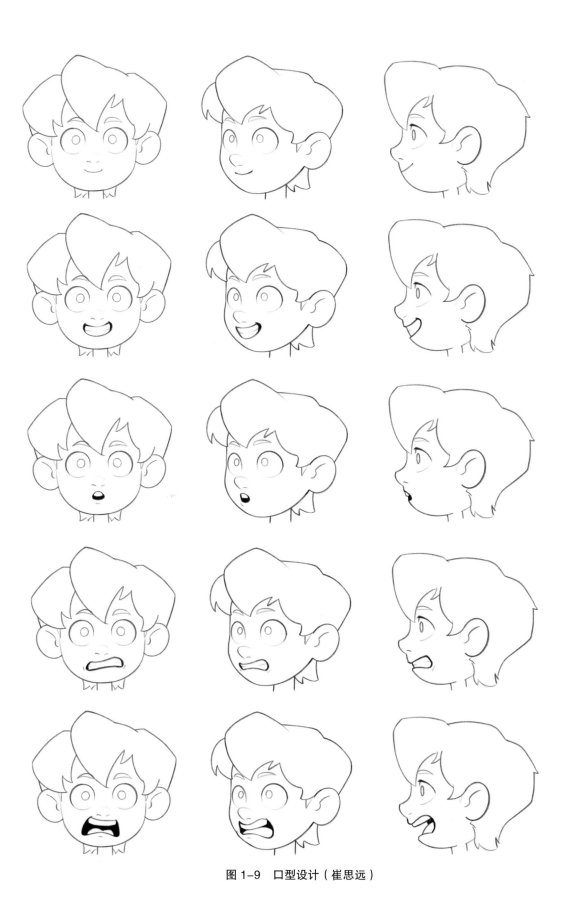

图 1-9 口型设计(崔思远)

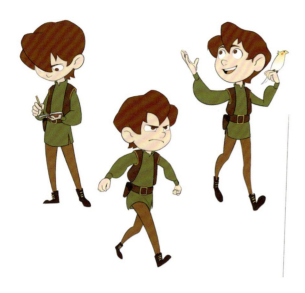

图 1-10　动作参考（崔思远）

9. 色彩指定

在大多数情况下，动画片中的角色设计都融入了色彩元素。色彩基调作为动画片品质与档次的重要体现，其选择至关重要。我们通常将前期由角色设计师所确定的色彩设计方案称为色彩指定，如图 1-11 所示。完成这一环节，不仅需要从业者具备出色的创意能力，还对其敬业精神有着极高的要求，因为该工作不仅涉及创意层面的探索，更包含了诸多精细的工艺性内容。

实际上，动画角色的设计内容涵盖了诸多层面，包括关系角色的细节设计、道具的精心构思以及风格要求的实例展示等。更为详尽的阐述将在后续的几章中逐一呈现。

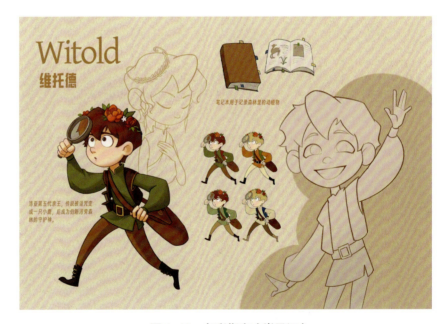

图 1-11　色彩指定（崔思远）

思考和练习

- 试述动画片制作的步骤，并能够充分理解各个环节之间的联系。
- 尝试设计一个动画角色造型，并用文字标注所设计的具体内容。

第二章

动画角色的体型和性格设计

在现实生活中,事物往往呈现出错综复杂的面貌。多数情况下,艺术创作涉及归纳与整理,这一过程中会剔除那些对表现对象无实质性影响的琐碎细节。尽管有些艺术家追求极致的写实,但即便是这类作品,也蕴含着大量的概括与主观提炼的元素。

动画作为动态的艺术,其对简化的要求更为严苛。在造型设计之初,首要任务是捕捉并固化对象的整体印象,随后再巧妙融入那些能够锦上添花的精细元素。我们将这种整体印象称为准确的形态结构。

从角色造型的初步构想,到原画设计的完成(此处特指动画角色的设计环节),打稿这一环节始终贯穿其中,其本质就是在进行形态结构的划分。

如图2-1所示,在进行动画角色写生或默写时,若我们的目标是为角色设计课程而绘制人体,那么在描绘对象时,对概括性的把握尤为重要。一般而言,我们首先需要稳固地确立人体的三个关键部位:头部、胸部及胯部,随后再逐步添加四肢及其他细致的元素。

在日常的速写练习中,应尽可能多地尝试各种草图练习,运用简洁明了的线条勾勒出人物或动物的基本形态。(图2-2、图2-3)这样的训练对于动画角色设计以及其他动画创作环节而言具有重要的辅助作用。此外,通过此类训练,动画学习者能够

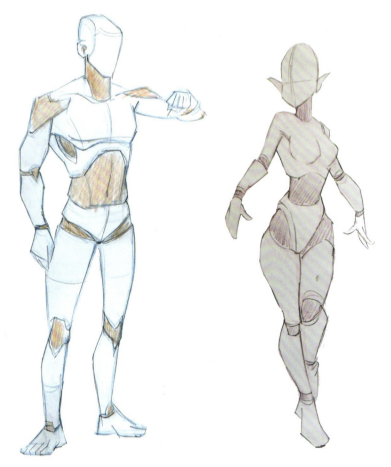

图2-1 动画角色写生或默写

更加迅速且准确地捕捉造型的整体感觉,从而有效提升其创作效率和技能水平。

在进行此类练习(图2-4、图2-5)时,首先,应使用概括性强且流畅的线条来描绘

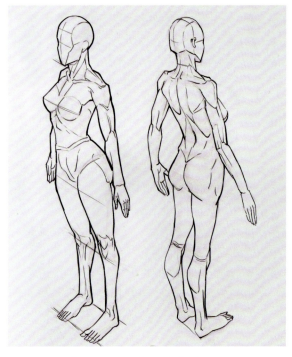

图2-2 动画角色的草图练习1

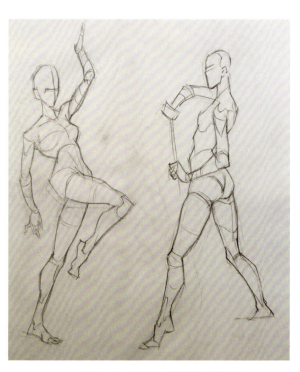

图2-4 动画角色的草图练习3

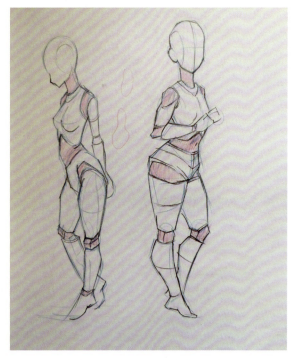

图2-3 动画角色的草图练习2

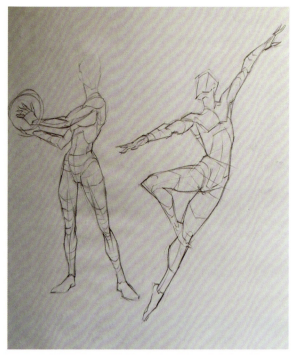

图2-5 动画角色的草图练习4

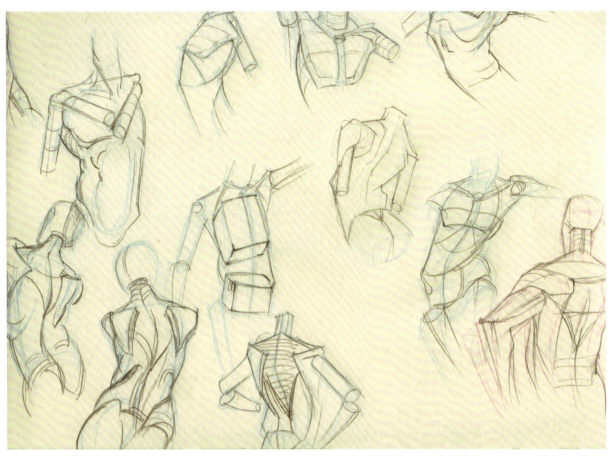

图2-6 动画角色的草图练习5

对象。其次,不必过分拘泥于细节与装饰,以免影响整体效果。再者,追求速度亦是关键,须尽可能迅速地捕捉并表现对象的精髓。最后,别忘了充分利用各类资源,通过临摹与写生的有机结合,加快自身的进步速度。(图2-6)

第一节 动画角色体型分类

俗话说得好,"人不可貌相,海水不可斗量",但在动画创作的语境下,我们却常常需要通过角色的外貌特征来"以貌取人"——这样的设计手法能让观众迅速捕捉到角色独有的性格魅力。

角色的体态特征,往往与其性格特质、生活习惯及情感历程紧密相连。例如,一个可爱形象的角色,其身形往往偏于娇小;而一个身形瘦弱的孩子角色,则可能暗示了其家庭环境的清贫。因此,在动画角色的设计中,体型作为带给观众的第一视觉印象,其重要性不言而喻。若角色的"剪影"能透露出丰富的信息,那就一定程度上说明了设计的成功。

图2-7是一幅人物比例图解,在这幅体型比例图中,我们得以窥见角色的性格特点,通过细致的观察与分析,能够更深入地理解角色设计背后的巧思与意图。

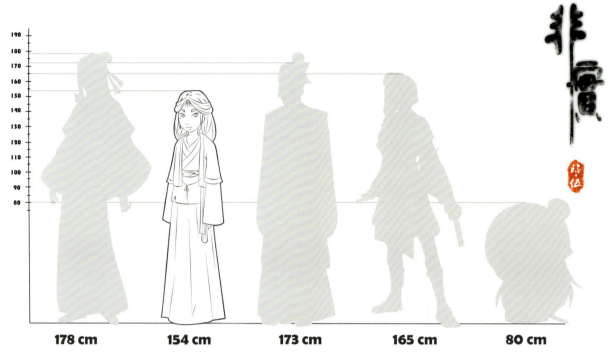

图 2-7 人物比例图解

1. 男性角色体型分析

第一步：运用体块分析的方法，细致地描绘出各种体型的人体结构图。在此过程中，为每一个体型赋予一个独特的名字，或是通过性格代名词来区分它们，如图 2-8 所示。

第二步：在构建体块结构的基础上，进一步利用更为精炼且富有装饰性的线条来刻画角色的形象，如图 2-9 所示。

第三步：为角色增添细节，如细微的五官、独特的衣物以及精致的装饰等。在这一环节中，可巧妙地运用粗细不一的线条来呈现，从而使角色形象更加丰富，展现出更为鲜明的层次感，如图 2-10 所示。

第四步：将手绘图像扫描为电子文件后，利用 Photoshop 软件为角色增添鲜明的色彩，具体请参考图 2-11 所示效果。

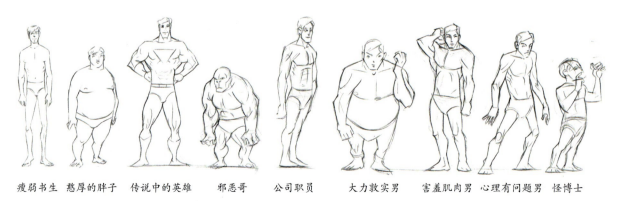

图 2-8 男性角色体型

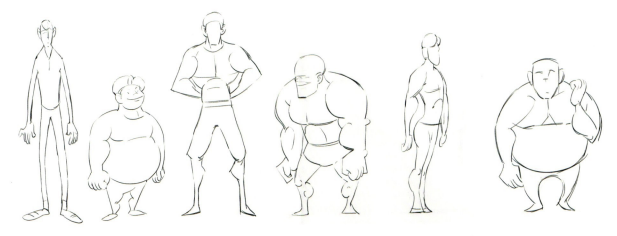

图 2-9 进一步刻画角色形象

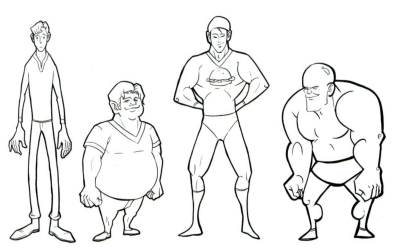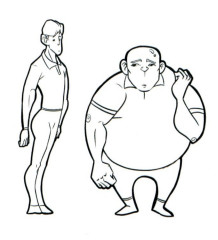

图 2-10 为角色增添细节

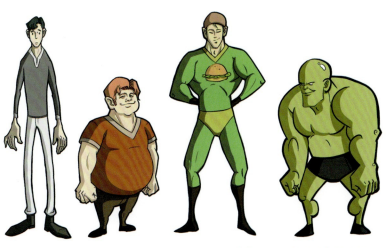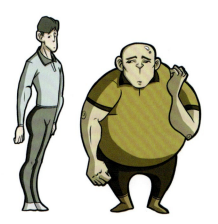

图 2-11 为角色增添色彩

第五步：为了赋予角色更为丰富的层次与立体感，我们需进一步为其添加暗部色调，如图2-12所示。

第二节
体型和性格间的关系

在动画片中，角色的外貌设计涵盖其身体构造与五官特征等细节，与角色本身的性格特质紧密相连。调整角色的形体比例与五官形态，能够令设计出的角色更契合故事的叙述需求与情节发展。

首先，让我们聚焦于一组实验：其一，通过调整角色五官中的额头、鼻子、下巴及人中的长度，可以巧妙地改变其性格特征与属性，如图2-14所示。其二，通过改变五官的尺寸比例，实现角色身份的转变，进而使"演员们"更加贴近故事设定的要求。

在图2-15中，通过调整角色鼻子与黑眼球的尺寸，成功塑造了多样化的形象。紧接着，在图2-16中，仅仅通过改变嘴的大小，就能感受到截然不同的动画角色气质。

上述实验可以说明：在相同的形体轮廓框架下，通过对细微之处的调整能够塑造出迥异的角色形象。更进一步，对身体结构的巧妙改变，则能更深刻地揭示角色的性格特征，使之跃然纸上。接下来，我们将针对动画片中频繁出现的几种角色类型，进行深入的分析、系统的归纳以及有条理的整理。

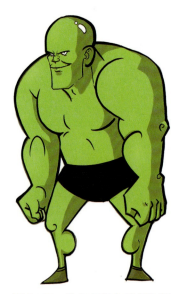

图2-12　为角色添加暗部色调

2. 女性角色体型分析

与先前的步骤一致，我们首先辨识出女性间的差异，并据此提炼出她们的体型特征，如图2-13所示。女性角色的变化比较细腻，尤其是东方女性性格中具有含蓄的特质，只有进行长期且持续的观察与描绘，方能准确把握。

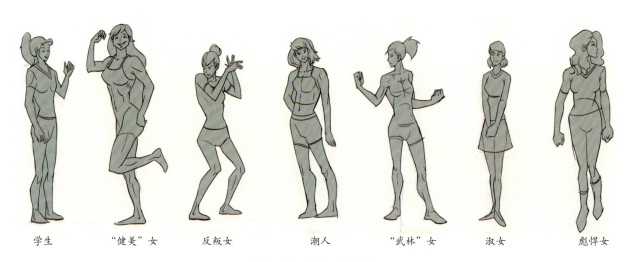

学生　　"健美"女　　反叛女　　潮人　　"武林"女　　淑女　　彪悍女

图2-13　女性角色体型

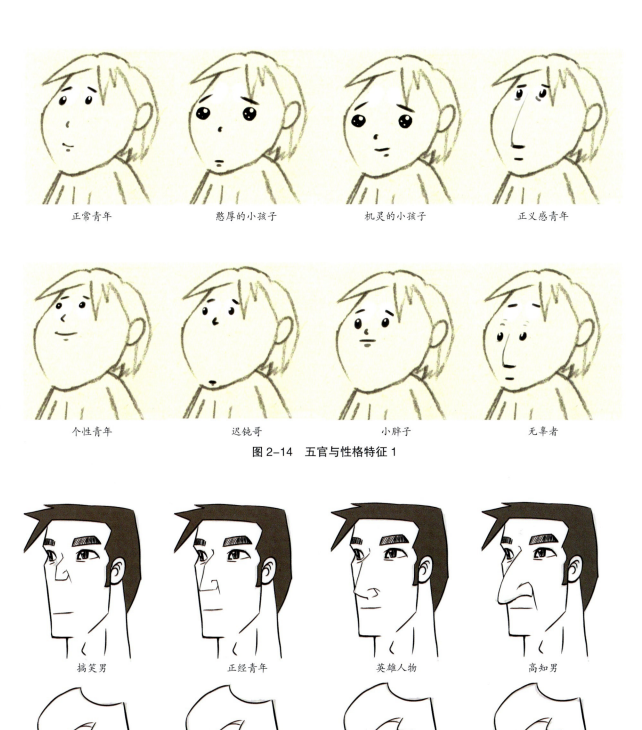

图 2-14　五官与性格特征 1

图 2-15　五官与性格特征 2

都市形象使者　　印第安帅哥　　非洲部落亲族　　星际异客

图 2-16　五官与性格特征 3

1. 可爱型角色体型及五官分析

可爱的动画角色几乎遍布每一部动画片中，它们普遍具备孩童般的身形与五官特征，如图 2-17 所示。

从比例与体块来看，这些角色往往拥有较大的头部，如同鸭梨般的身形，腹部圆鼓，颈部短小，几乎不见腰线的存在，如图 2-18 所示。

在头部与五官的特征中，可爱型角色显著表现为额头高耸、眼睛位置略低于中线，黑眼球显得尤为硕大，而鼻子与嘴巴则显得异常小巧精致，如图 2-19、图 2-20 所示。此外，还有一些细节不容忽视，例如角色的脚部呈现出轻微的内八字形态，如图 2-21 所示。

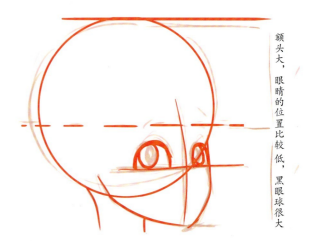

图 2-19　可爱型角色的头部与五官特征

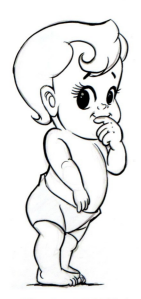
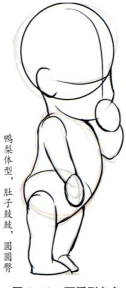
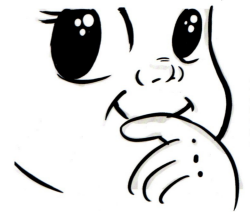

图 2-17　可爱型角色　　图 2-18　可爱型角色的体型结构特征　　图 2-20　可爱型角色的五官特征

图 2-21 可爱型角色的细节特征

脚部呈内八字形态

2. 超级英雄型角色体型及五官分析

超级英雄角色在动画片中屡见不鲜，他们身形魁梧、正气凛然，是每个人心中的理想化身，如图 2-22 所示。这些角色普遍具备以下几个显著特点。

从整体的体态结构来看，他们无一不展现出完美的倒三角身材轮廓，以及清晰可见的腹肌线条，这无不透露出他们平时坚持锻炼和具有良好的生活习惯，如图 2-23 所示。

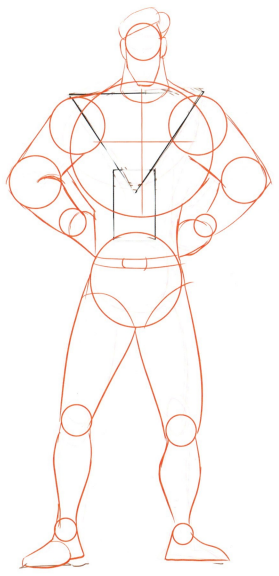

图 2-22 超级英雄型角色　　　图 2-23 超级英雄型角色的体型结构特征

从面部特征来看，超级英雄们极具辨识度，他们大多拥有方形的脸庞，这种脸型往往给人一种稳重而严肃的印象，如图2-24所示。他们的五官设计同样考究，力求方正而写实，眉毛浓黑而不过于粗犷；眼睛则避免过于圆大以保持深邃感；鼻子挺直而不过长，为面部增添立体感；嘴巴的位置略微偏上，使得下巴部分显得更为修长，如图2-25所示。然而，也需注意的是，下巴的长度需适中，避免过长，因为传统观念中下巴过长的人往往与负面形象相关联，如图2-26所示。

超级英雄通常都拥有独特的发型与服装，这些装扮包括标志性的斗篷等，并伴有固定的标志和专属的道具，如图2-27所示，共同构成了他们鲜明的形象。

图 2-26　避免下巴过长

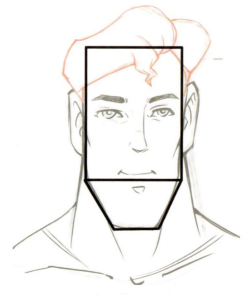

图 2-24　超级英雄型角色的面部

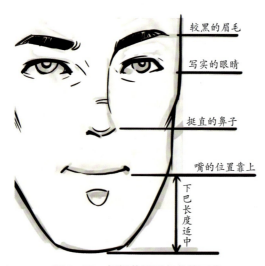

图 2-25　超级英雄型角色的五官

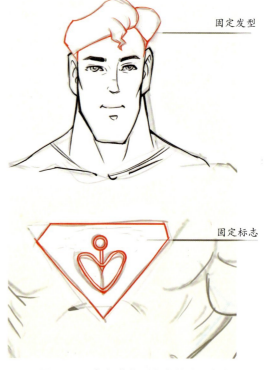

图 2-27　超级英雄型角色的发型与标志

3. 恶棍型角色体型及五官分析

在动画片中,存在着这样一类反派角色:他们智商平平,却热衷于实施恶行,但往往又因"无心插柳"而意外地促成了某些好事,为动画片增添了趣味,如图2-28所示。这些恶棍型角色在外貌上展现出独有的特征。

从体型结构来看,他们多呈现出弯腰驼背的姿态,上半身与下半身的比例显得极不协调;脖子与头部向前倾斜,整体形象给人一种类似大猩猩的直观感受,如图2-29所示。

在五官特征方面,这些角色的显著特点包括较小的额头(这或许暗示着该角色的脑容量的相对不足),以及浓密而深黑的眉毛;他们的眼睛呈现出三白眼的特点;此外,他们还有着宽阔的下巴与嘴部,其上往往点缀着胡茬或泥土等"自然装饰",如图2-30所示。

大手和大脚是这些角色的另一显著特征,这样的设计不仅使他们显得更为强壮,还增添了几分滑稽的意味,如图2-31所示。

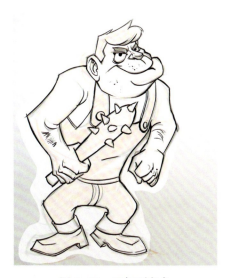

图 2-28 恶棍型角色

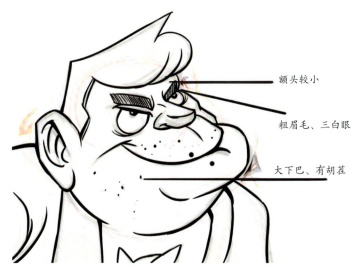

图 2-30 恶棍型角色的五官特征

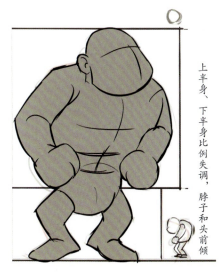

图 2-29 恶棍型角色的体型结构特征

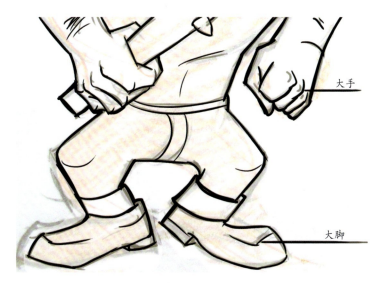

图 2-31 恶棍型角色的大手和大脚

4. 邪恶型角色体型及五官分析

与恶棍型角色的形象不同，这类角色往往以超凡的智商、深不可测的神秘感以及令人胆寒的特质著称。他们光鲜亮丽的外表之下，潜藏着犹如蛇蝎般冷酷无情的灵魂，如图2-32所示。邪恶型角色的典范，在外貌特征上须严格遵循以下标准。

体型上要展现出极致的骨感美，身形纤瘦且充满魅力；在行动间，腰部与胯部的灵动扭动更是其标志性的特征，如图2-33所示。

在脸部特征上，眉毛竖立，眉眼间的距离显得格外紧凑；瞳孔细小，且伴有明显的黑眼圈；嘴巴轮廓鲜明，给人一种口齿伶俐的印象；下巴尖锐且较长。整体头部形态呈现出一种锐利、紧凑的视觉效果，如图2-34所示。

此外，许多坏人角色同样具备这些外貌特征，如图2-35所示。

5. 倒霉蛋型角色体型及五官分析

愚笨的角色在动画片中起到调节气氛的作用，他们总是制造各种麻烦、恶作剧。这类角色具有以下特点。

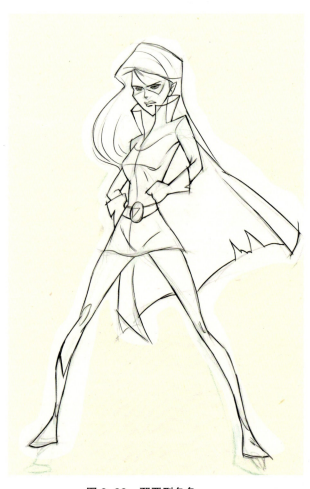

图2-32 邪恶型角色

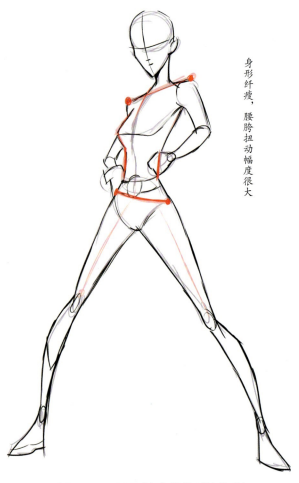

身形纤瘦，腰胯扭动幅度很大

图2-33 邪恶型角色的体型结构特征

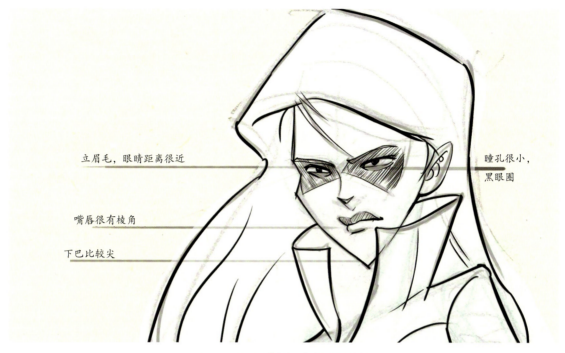

图 2-34 邪恶型角色的五官特征

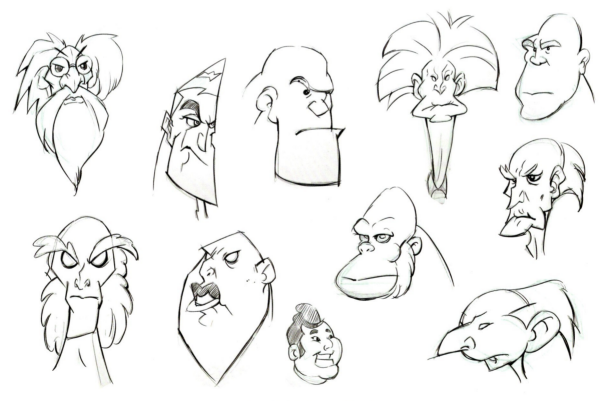

图 2-35 其他坏人角色的五官特征

在体型上,它们总是呈现出香肠型身体特征,头往前倾,胸部凹下去;肚子鼓起来,腿有点弯;裤裆很低,脚很大,如图2-36、图2-37所示。

五官特征方面,小巧的额头时常被浓密的发丝遮掩,呈现出一种睡眼惺忪的状态,给人一种慵懒困倦的印象;与之形成鲜明对比的是宽大的鼻子和饱满的嘴唇,再加上微微凸出的龅牙,构成了独特的面部轮廓;而下巴则显得异常小巧,几乎可以忽略不计,喉结则醒目地凸显在修长的颈部之上,如图2-38所示。

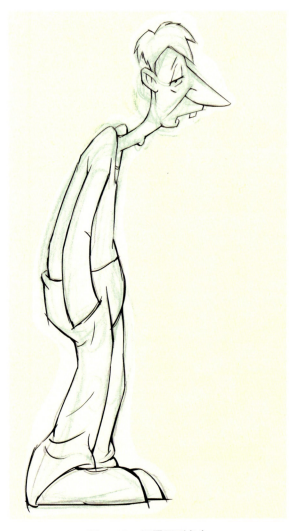

图2-36 倒霉蛋型角色

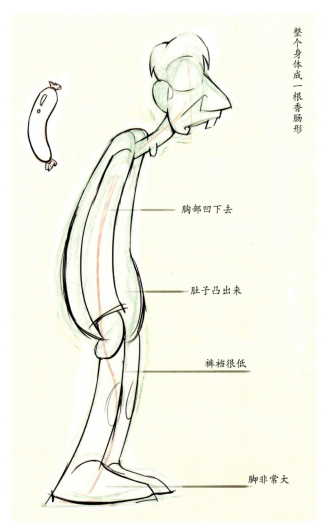

图2-37 倒霉蛋型角色的体型结构特征

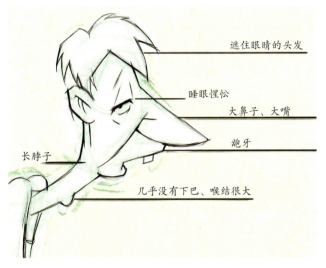

图 2-38 倒霉蛋型角色的五官特征

第三节
动画角色的潜史和前史

为了使所设计的动画角色更加立体、生动且逼真，我们还需要为角色精心构建潜史与前史，如图 2-39、图 2-40 所示。这些要素涵盖以下几个方面。第一，成长背景，这奠定了角色的性格基础；第二，涉及的国家与地区，这反映了角色的地域特色；第三，家庭环境，这对角色的塑造有着深远的影响；第四，周遭环境，这描绘了角色所处的外部世界；第五，成长经历，这是角色发展的重要线索；第六，生活习惯及爱好，这展现了角色的个性特征；第七，血型、星座等细节，这增添了角色的独特魅力。

戏中前史

书生，26岁，178厘米，"命运不济啊……"

没落贵族的后代，家境清贫，生活拮据。由于其懦弱的性格，小时候经常被别人欺负却不敢还手，也时常为自己的胆怯而苦恼万分。体力活动一向不行，脑筋还算可以，被家人寄予厚望，但一直无法实现。在贫困潦倒之时，终于狠下决心，背井离乡自力更生，虽然总体情况起伏不定，但每年都会准时往家里寄钱。疼爱妹妹，有好东西会第一个给她；认为妹妹是自己的精神支柱，曾因妹妹的神秘失踪而差点轻生。谈过一次恋爱，但终因没有能力保护女方而遭其嫌弃。

戏外潜史

知名企业家的独子，小时候最苦恼的事是零用钱永远花不完，做过最荒唐的事是给每一个认识的小朋友发零用钱；工作后成为演艺圈内最积极参与慈善活动的艺人。性格阳光开朗，亲和力极强，喜欢凑在孩子堆里和小朋友一起玩耍，曾一直梦想着能成为幼儿园教师。有着和体型极不相称的巨大力量，每周都要去健身房运动，但不知为什么只有力量在突飞猛进，体格却始终保持不变。最爱饰演与真实性格和家境全然相反的角色。

图 2-39 潜史与前史 1（姜慧）

书中前史

书生的妹妹，14岁，154厘米，"哥哥，需要帮忙吗？"

与哥哥的性格截然不同，活泼强势，是孩子群中的领头人。只有在面对哥哥时才会展现出温柔的一面，总在哥哥最消沉的时候支持他，当哥哥决定背井离乡自力更生之时，毅然决定跟随其左右。最喜欢哥哥送给她的手风琴，如同对待传家宝般时时带在身边，首为找回弄丢了的手风车而神秘失踪。

戏外潜史

艺人家的后代，从小被迫接受舞蹈训练和乐器训练，渴望着自由的童年生活。受到家庭的礼节教育而束手束脚，做事拘谨，不敢逾矩，内心深处却渴望能改变这样的自己，被父母带入演艺圈后，极力改变自己，通过演绎开朗活泼的角色，渐渐变得大方。

图2-40　潜史与前史2（丰叶鸣笛）

思考和练习

- 进行人体结构的写生、临摹、默写练习，尽量准确地掌握各种结构。
- 根据本章讲述内容，尝试设计几种角色造型。

第三章

动画角色的体块分析和结构图

在许多尚未成熟的动画片中，我们常能看到角色造型设计师在创作时未能充分预见角色在表演中可能涉及的问题，进而导致影片在场景连贯性上出现显著缺陷。因此，我们在进行角色设计时，必须树立全面考量的观念，确保能够为合作团队在各个层面提供有益的参考。

相较于角色设计艺术，动画片（特指非追求纯粹平面效果的艺术片）往往更加注重画面的空间层次感，即景深的营造。在动画的场景设计阶段，这种对空间关系的强调尤为明显。实际上，在角色设计时，我们同样需要具备这样的空间意识，因为角色是在一个三维空间或模拟三维空间中进行表演的，所以在角色设计的初期阶段，就必须将这方面的问题纳入考虑范畴。

因此，在动画制作（特指"商业片"）的整个流程中，角色设计实际上是一个塑造演员的过程，而角色造型的转面图则相当于演员的操作指南。这些转面图不仅详细地说明了角色造型的特点，还为后续工作奠定了坚实的基础。

人体作为角色设计中常见的主题，其结构和比例对于塑造角色形象、表达情感和营造画面氛围都具有重要意义。

首先，了解人体结构可以帮助角色设计师更准确地描绘人物。人体由骨骼、肌肉、皮肤等多个部分组成，每个部分都有其独特的形态和比例。通过学习人体结构，角色设计师可以掌握这些形态和比例，从而在角色设计中更准确地描绘出人物的形态和动作。

其次，人体结构也是表达情感和性格的重要手段。不同的人物具有不同的身体语言和姿态，这些都可以通过人体结构表现出来。例如，一个自信的人物可能会站得笔直，而一个沮丧的人物则可能会低头弯腰。通过学习人体结构，角色设计师可以更好地掌握这些身体语言和姿态，从而在角色设计中生动地表达人物的情感和性格。

此外，了解人体结构还有助于角色设计师在角色设计中更好地营造画面氛围。人体作为画面中的主体，其形态和动作对于画面的整体氛围具有重要影响。通过学习人体结构，角色设计师可以更好地掌握人体在画面中的布局和构图，从而营造出更加生动、逼真的画面氛围。学习人体结构对于画原画具有不可忽视的重要性。通过掌握人体结构，角色设计师可以更准确地描绘人物、表达情感和营造画面氛围，从而在角色设计中取得更好的效果。（图3-1—图3-4）

第一节 ⦿

认识人体躯干

在角色设计中，认识人体躯干是掌握人体结构和比例的重要一环。以下是对人体躯干的基本认识。

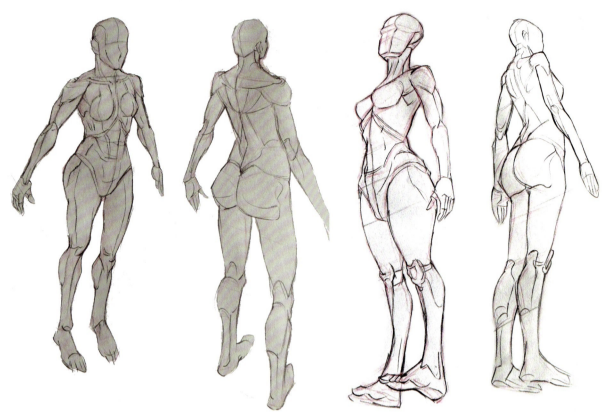

图 3-1 人体结构和比例 1　　　　　图 3-2 人体结构和比例 2

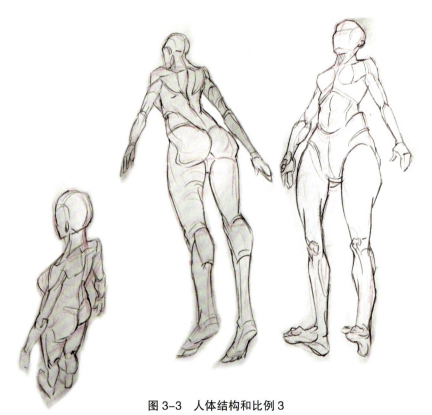

图 3-3 人体结构和比例 3

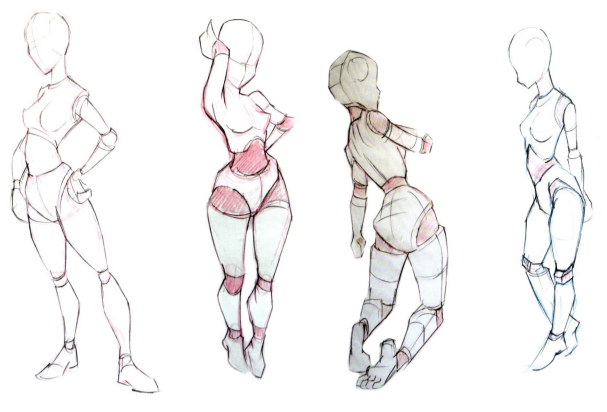

图 3-4 人体结构和比例 4

一、躯干的基本结构

人体躯干主要由脊椎支撑，从头部延伸至骨盆，是连接头部和四肢的枢纽。躯干包括多个重要部分，如胸腔、腹腔和盆腔，这些部分共同构成了人体躯干的基本结构，如图 3-5 所示。

二、躯干的骨骼结构（图 3-6—图 3-8）

脊椎：脊椎是躯干的骨轴，由颈椎、胸椎、腰椎、骶椎和尾椎组成，贯穿整个躯干，为各种动作提供支撑和基础。

胸廓：由脊柱、胸骨和十二对肋骨组成，呈上狭下阔的倒卵形，是胸部的基本形，决定了胸部的大小和宽窄。

骨盆：由髂骨、骶骨等组成，呈簸箕状，是躯干腿部肌肉的支点，其大小决定了身体转轴的位置。

三、躯干的肌肉结构

如图 3-9 所示，躯干上分布着众多肌肉，这些肌肉对于人体的运动和姿态起着至关重要的作用。主要肌肉包括以下几种。

胸大肌：位于胸部，与手臂的动作密切相关。

三角肌：位于肩膀位置，是画速写时需要注意的重要肌肉，因为它会使肩膀看起来不平整。

腹直肌：位于腹部，主要作用是拉伸骨盆，使骨盆和躯干保持直角。

前锯肌和腹外斜肌：位于胸肌下方，与腰部动作密切相关。

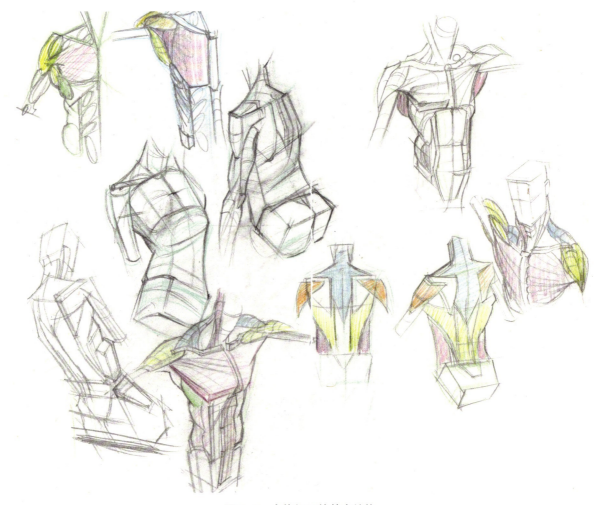

图 3-5 人体躯干的基本结构

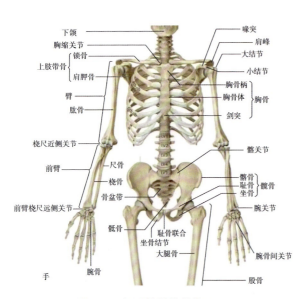

图 3-6 躯干的骨骼结构 1

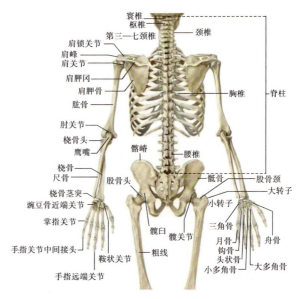

图 3-7 躯干的骨骼结构 2

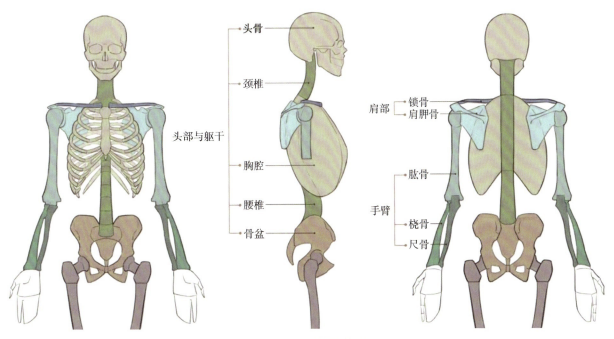

图 3-8 躯干的骨骼结构 3

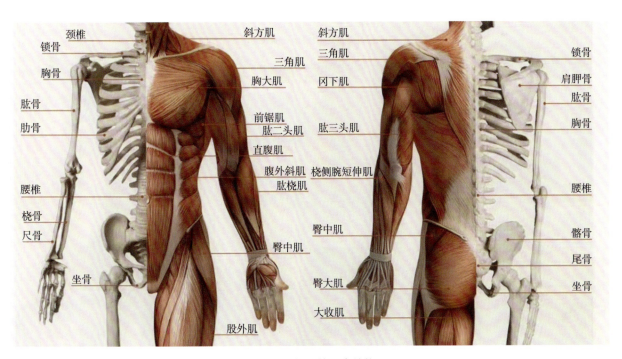

图 3-9 躯干的肌肉结构

四、躯干的比例与动态变化

比例：在角色设计中，了解躯干各部分的比例关系至关重要。一般来说，男性的肩部比女性宽，女性身体相对浑圆，曲线凸出，如图 3-10 所示。

动态变化：躯干的动态变化主要通过脊椎的弯曲和扭转来实现。在角色设计时，要注意捕捉人物在不同姿态下躯干的动态变化，如站立、行走、坐等，如图 3-11 所示。

图 3-10　躯干的比例

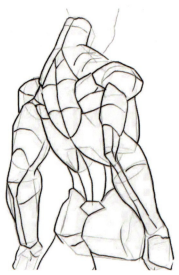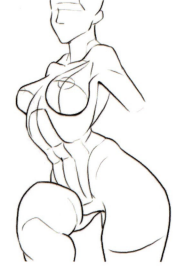

图 3-11　躯干的动态变化

五、设计技巧

简化形体：将复杂的形体简化为简单的几何形状，如方体、圆柱体等，有助于更好地理解和表现人体躯干，如图 3-12 所示。

中心线：掌握人体中心线的位置和方向，有助于准确表现人体的姿态和动态，如图 3-13 所示。

体块关系：明确躯干各部分之间的体块关系，如头、胸、胯三大体块的位置和比例关系，有助于画出具有立体感和动态感的人体，如图 3-14 所示。

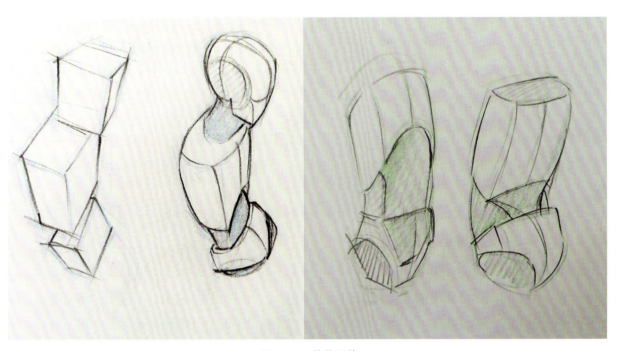

图 3-12 简化形体

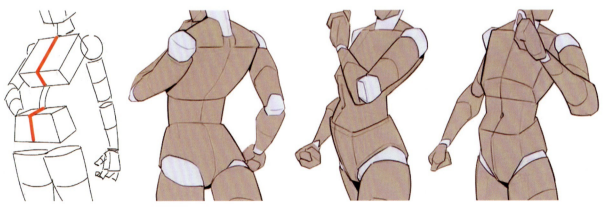

图 3-13 中心线　　　　　图 3-14 体块关系

第二节
认识人体四肢

一、胳膊的结构

在角色设计中，胳膊是一个复杂而富有表现力的部位，其形态和动态能够传达出人物的情感和动作。以下是对胳膊的基本认识和描绘要点。

1. 胳膊的解剖结构

胳膊主要由上臂、前臂和手腕组成。上臂主要由肱骨构成，肌肉包括肱二头肌和肱三头肌，这些肌肉决定了胳膊的粗细和轮廓。前臂由尺骨和桡骨构成，肌肉和肌腱的交错使得前臂能够灵活运动，如图3-15、图3-16所示。手腕则是连接前臂和手部的关键部位，其灵活性和柔韧性使得手部能够完成各种精细动作。

骨骼和肌肉的复杂关系，可以用几何形体概括并表现出来，这样更加有利于理解和掌握，如图3-17—图3-19所示。

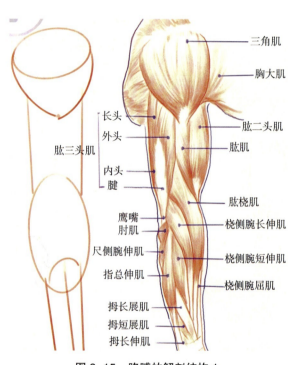

图3-15 胳膊的解剖结构1

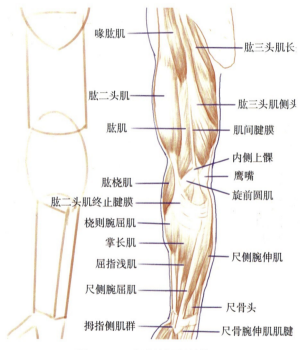

图3-16 胳膊的解剖结构2

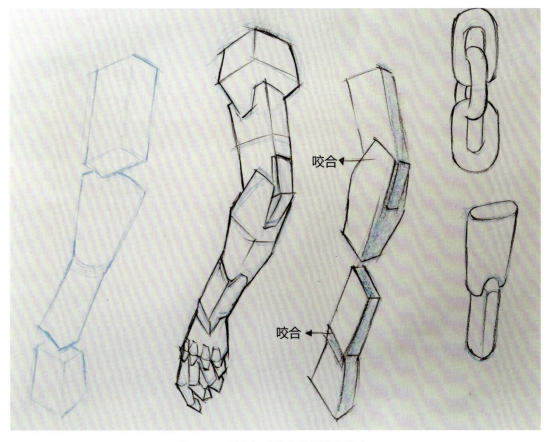

图 3-17　用几何形体表现骨骼和肌肉 1

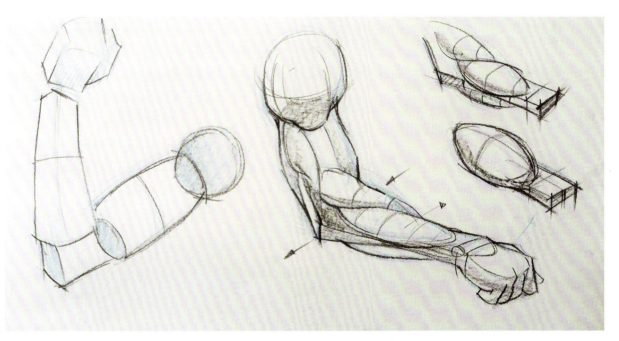

图 3-18　用几何形体表现骨骼和肌肉 2

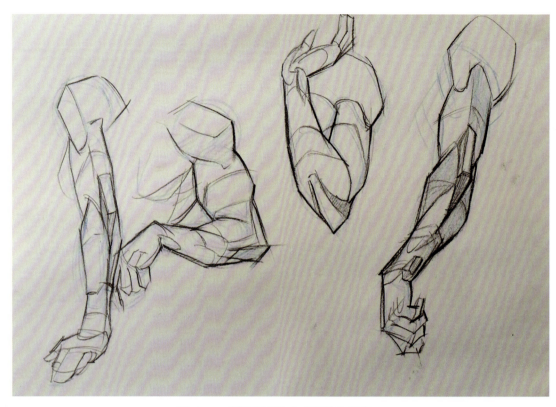

图 3-19 用几何形体表现骨骼和肌肉 3

2. 胳膊的动态表现

在角色设计中,胳膊的动态表现至关重要。要准确描绘胳膊的动态,需要观察和分析胳膊在不同动作中的形态变化,如图 3-20、图 3-21 所示。例如,当人物举手时,上臂会向上抬起,前臂和手腕也会相应地发生变化;当人物抱臂时,两只胳膊会紧贴在一起,形成特定的形态和轮廓。通过描绘这些动态变化,可以使画面更加生动和真实,如图 3-22、图 3-23 所示。

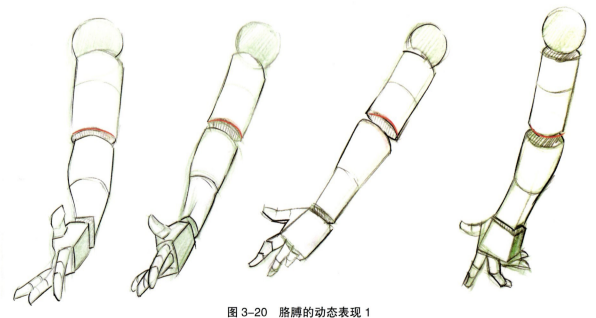

图 3-20 胳膊的动态表现 1

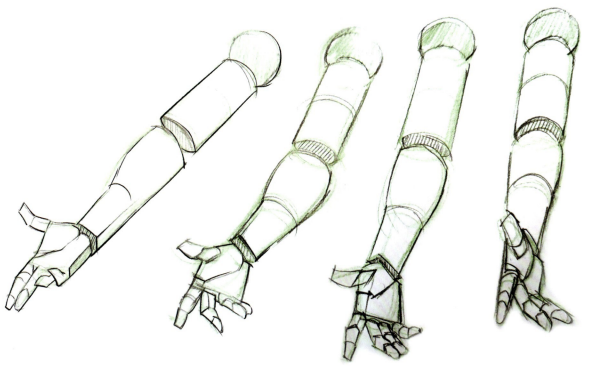

图 3-21 胳膊的动态表现 2

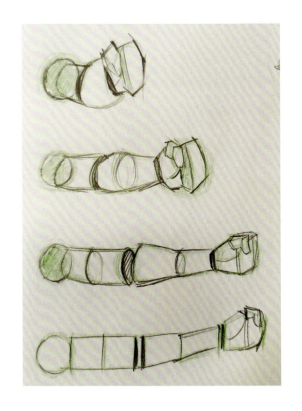

3. 胳膊的质感与光影

在角色设计中,胳膊的质感和光影表现也是不可忽视的方面。要根据光源的方向和强度来描绘胳膊的明暗关系和光影效果。例如,在阳光直射下,胳膊的受光面会呈现出明亮的色彩和清晰的轮廓,而背光面则会呈现出较暗的色彩和模糊的轮廓。同时,要注意胳膊上肌肉的起伏和纹理表现,使画面更加具有立体感和质感,如图 3-24 所示。

图 3-22 胳膊的动态表现 3

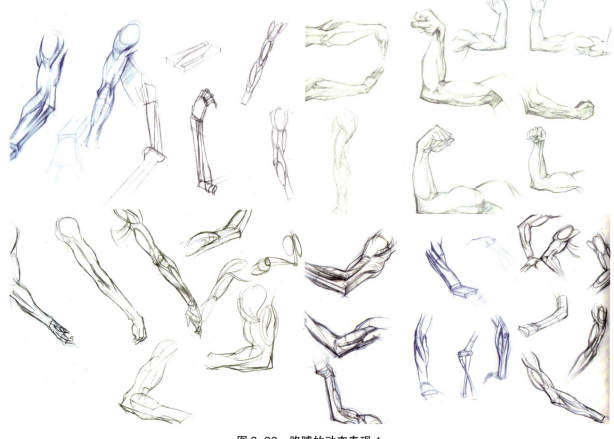

图 3-23　胳膊的动态表现 4

图 3-24　胳膊的质感与光影

综上所述，角色设计中对胳膊的认识和描绘需要掌握其解剖结构、动态表现以及质感与光影等方面的知识和技能。通过不断的练习和实践，可以逐渐提高角色设计水平并创作出优秀的作品。

二、腿的结构

在角色设计中，了解腿的结构是绘制生动、逼真人体形象的关键。以下是对腿部结构的基本认识。

1. 基本形态

腿部主要由大腿、小腿和脚部组成。大腿连接髋部，通常较粗壮，而小腿则逐渐细瘦，最终连接到脚部，如图3-25所示。

2. 骨骼结构

大腿骨（股骨）：它是人体最长的骨头，上端与髋骨形成髋关节，下端与小腿骨（胫骨）和髌骨相连，如图3-26所示。

小腿骨：包括胫骨和腓骨。胫骨是主要的承重骨，较粗；腓骨则较细，位于胫骨外侧。

脚踝：由胫骨、腓骨下端的关节面与距骨滑车构成，是腿部与脚部的连接点。

3. 肌肉分布

大腿肌肉：主要包括股四头肌（前侧）、股二头肌（后侧）和臀大肌（外侧）。这些肌肉不仅赋予大腿力量，还决定了腿部的形态和动作。

小腿肌肉：主要包括小腿三头肌（后侧，由腓肠肌和比目鱼肌组成）、胫骨前肌（前侧）等。这些肌肉对于维持身体平衡、完成行走、跑步等动作至关重要，如图3-27所示。

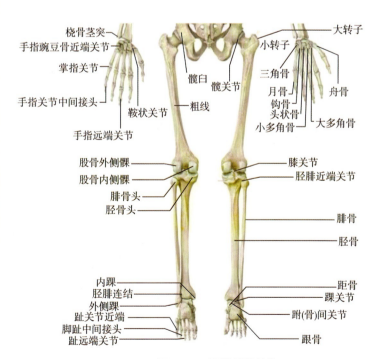

图3-25 腿的基本形态

图3-26 腿的骨骼结构

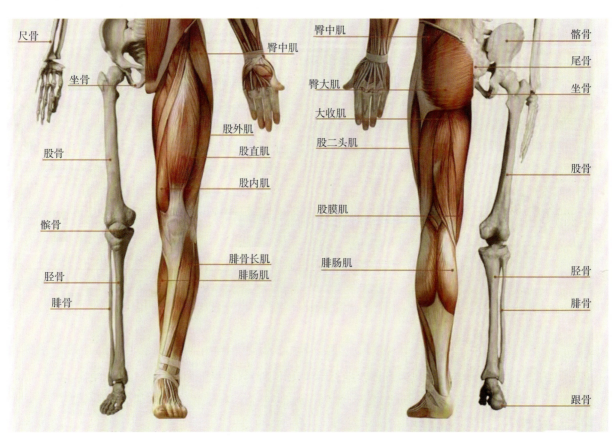

图 3-27 腿的肌肉分布

4. 关节与运动

髋关节：控制大腿进行前屈、后伸、内收、外展、内旋和外旋等多种运动。

膝关节：主要进行屈伸运动，是腿部最复杂的关节之一。

踝关节：主要负责背屈（向上）和跖屈（向下）运动，以及一定程度的内翻和外翻，如图 3-28 所示。

5. 绘制技巧

观察与理解：首先，仔细观察真人或模型，理解腿部的整体形态、骨骼结构、肌肉分布以及关节位置。

简化与概括：在角色设计过程中，可以将复杂的腿部结构简化为几何形状（如圆柱体、长方体等）的组合，以便更好地把握整体形态，如图 3-29 所示。

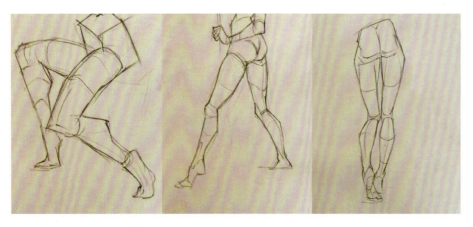

图 3-28 关节与运动

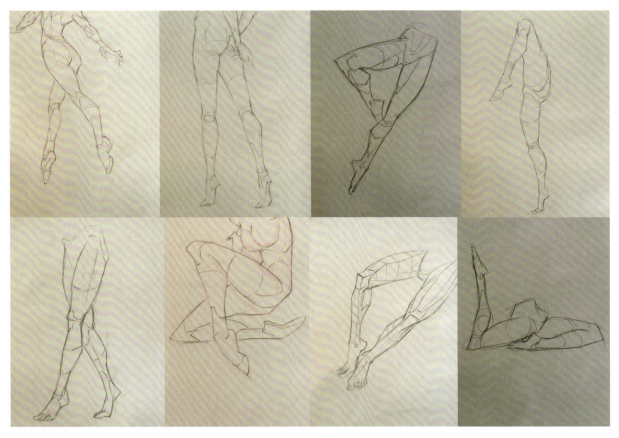

图 3-29 简化与概括

第三节
认识人体头部

在角色设计中,对头部结构的认识是创作生动、逼真人物形象的基础。头部结构主要包括以下几个关键部分。

颅骨形状:首先,需要理解颅骨的基本形状,它大致呈一个椭圆形,但并非完全对称。颅骨的顶部较为平坦,向后逐渐倾斜至枕骨部分,如图 3-30 所示。

面部平面:面部可以划分为三个平面:正面、侧面和底面。正面包括眼睛、鼻子和嘴巴等五官;侧面展示了颧骨、下颌骨和耳朵的轮廓;底面则涉及下巴和颈部的连接,如图 3-31 所示。

五官定位:五官在面部的位置至关重要。眼睛通常位于头部的上部,鼻子位于两眼之间稍下的位置,嘴巴位于鼻子下方,耳朵则位于头部两侧,高度大致与眼睛持平,如图 3-32 所示。

头部几何化:在角色设计中,需要学习如何将各个角度的头部结构概括成几何形体,这样才能更好地掌握、记忆和应用这些知识点,如图 3-33 所示。

综上所述,对头部结构的认识需要从颅骨形状、面部平面、五官定位、头部几何化等多个方面入手。通过不断的练习和观察,逐渐掌握这些技巧,从而创作出生动、逼真的人物形象。

如图 3-34 所示,角色设计的过程会经历草图阶段、黑白稿阶段以及色彩完成稿阶段,有了基本功的训练就可以更好地做变形、夸张以及完善创作。

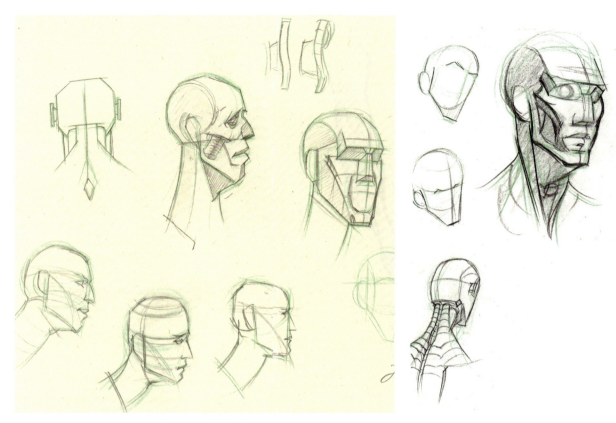

图 3-30　颅骨形状　　　　　　　　图 3-31　面部平面

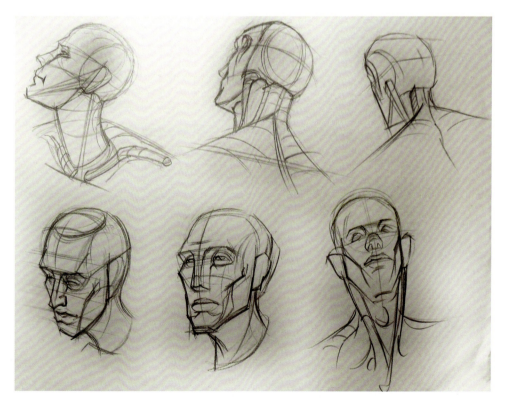

图 3-32　五官定位

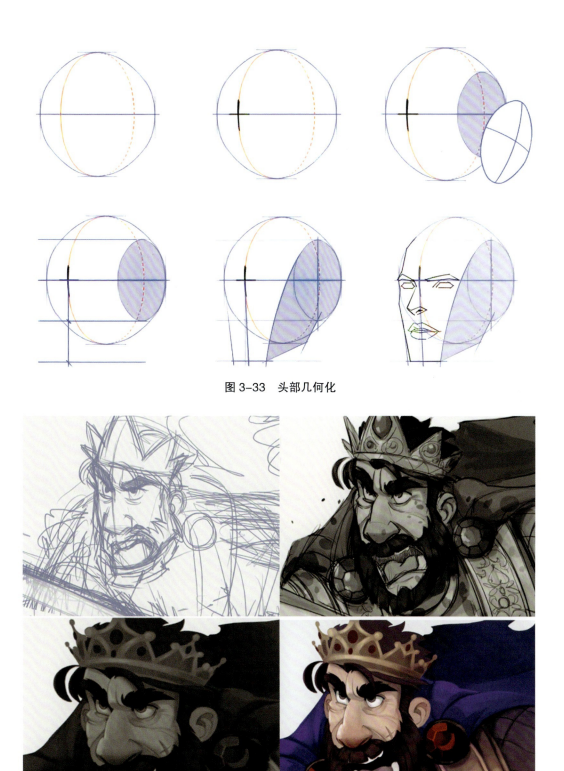

图 3-33 头部几何化

图 3-34 角色设计过程

第四节
认识手和脚

在角色设计中,手和脚作为人体的重要部分,具有不可忽视的重要性。它们不仅构成了人体姿态和动态的关键元素,还是表达情感、个性和表现故事情节的重要手段,如图3-35所示。

手和脚在角色设计中对于塑造人体形态至关重要。它们的位置、形状和姿态能够直接影响整体画面的平衡和动态感。通过精心描绘手和脚,艺术家能够创造出具有强烈视觉冲击力和表现力的作品。

手和脚也是表达情感和个性的重要工具。不同的人物角色和场景需要不同的手和脚的表现方式。例如,在描绘一个自信的舞者时,艺术家可以通过强调舞者的手指脚趾的优雅姿态来传达其自信和魅力;而在描绘一个疲惫的工人时,则可以通过描绘其粗糙、布满老茧的双手来表达其辛勤付出和坚韧不拔的精神。

手和脚还是故事情节的重要载体。在许多角色设计作品中,手和脚的动作和姿态往往能够揭示出人物之间的关系、情感和冲突。例如,在描绘一场激烈的打斗场面时,艺术家可以通过描绘双方拳头的碰撞和脚步的交错来营造紧张刺激的氛围;而在描绘一场浪漫的拥抱时,则可以通过描绘双方手指的交缠和脚部的紧贴来传达温馨与亲密的情感。

手的结构可以分为腕部、掌部和指部三部分,如图3-36、图3-37所示。

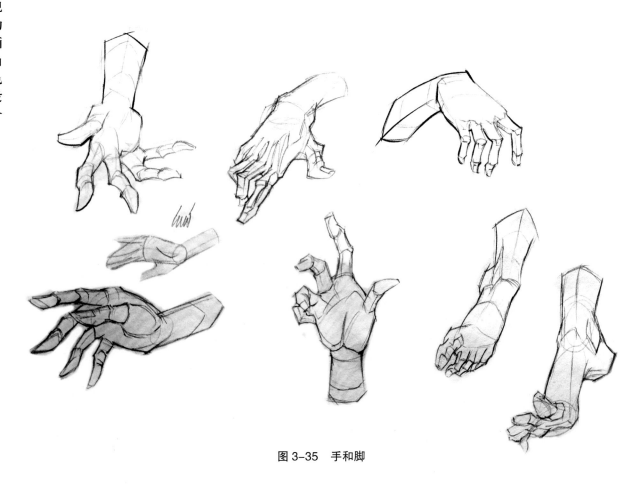

图 3-35　手和脚

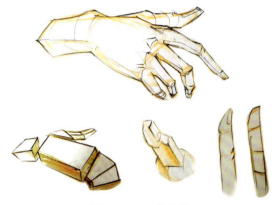

图 3-36 手的结构 1

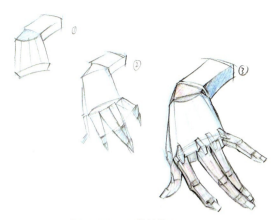

图 3-37 手的结构 2

腕部:连接手掌和手臂的关节部位,相对固定,变化不大。

掌部:包含手掌的骨骼和肌肉,形状较为稳定,但在不同动作下会略有变化。

指部:由五根手指组成,每根手指都有多个关节,能够灵活弯曲和伸展。手指的长度和粗细各不相同,但基本形状相似。

关键要点:

(1)手指的关节位置会影响手指的弯曲方向和程度。

(2)手掌的掌纹线虽然复杂,但理解其分布和走向有助于绘制手部纹理。

(3)手的动势和姿态对于表达人物的情感和动作非常重要。

(4)男性手更方、有力度,女性手更纤细、更圆润,如图3-38、图3-39所示。

(5)在设计手的过程中,需要注意风格的统一,比如卡通可爱风格的手需要设计成整体比较圆,手指比较短的形式,如图3-40所示。而古典风格的手,需要设计成弱化骨骼而强调主观线条的形式,如图3-41所示。

(6)手的创作步骤为,首先画出几何形体,然后画出各种细节,最后再勾线,如图3-42、图3-43所示。

脚的结构可以大致分为足弓、脚跟、脚趾和脚背等部分,如图3-44所示。

足弓:脚底的弓形结构,能够分散身体重量,增加行走的稳定性。

脚跟:脚的后端部分,与地面接触时起到支撑作用。

脚趾:由多个趾头组成,能够抓地并提供额外的支撑力。

脚背:连接脚趾和脚跟的拱形部分,包含骨骼、肌肉和血管等组织。

关键要点:

(1)绘制脚部时,要注意足弓的曲线和脚底的厚度,这些都是表现脚部立体感的关键,如图3-45所示。

(2)脚趾的形状和排列方式会影响脚部的整体外观,因此要注意细节描绘。

(3)在绘制穿鞋的脚部时,要根据鞋子的形状和材质来调整脚部的表现方式。

角色设计技巧:

(1)观察与理解。在设计角色前仔细观察手和脚的结构特点,理解其运动规律和姿态变化,如图3-46所示。

(2)简化与概括。将复杂的手脚结构简化为基本的几何形状,如圆形、方形和线条等,以便更好地把握整体形态,如图3-47所示。

(3)细节描绘。在掌握整体形态的基础上,逐步添加细节描绘,如手指关节的纹理、脚底的皱褶等,以增强画面的真实感和立体感,如图3-48所示。

(4)实践与反思。通过不断的实践和反思来提高自己的角色设计技巧和理解能力,不断寻找新的表现方式和创作灵感。

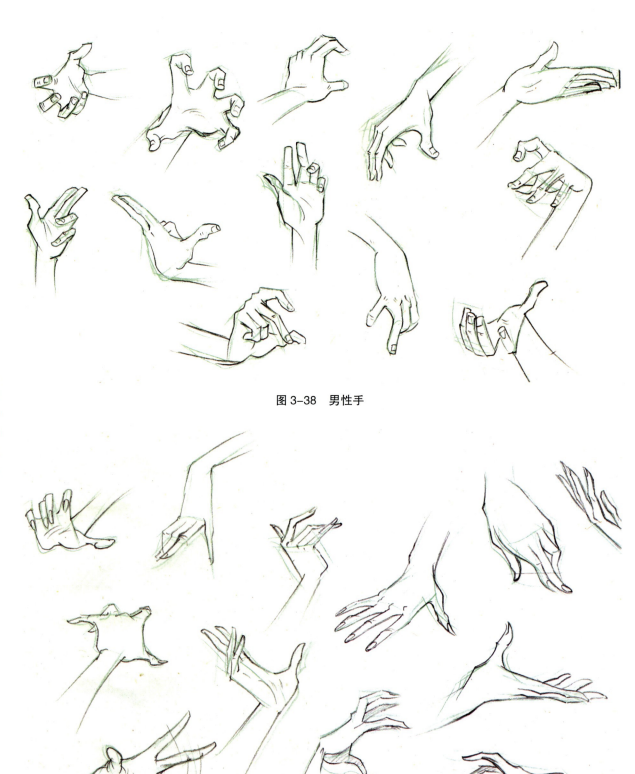

图 3-38 男性手

图 3-39 女性手

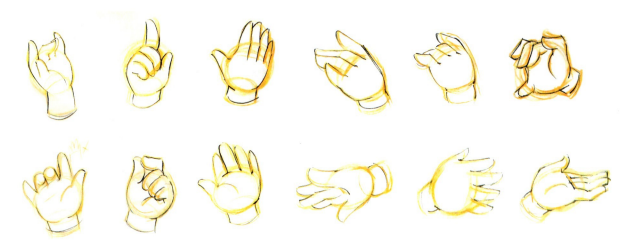

图 3-40　卡通可爱风格的手

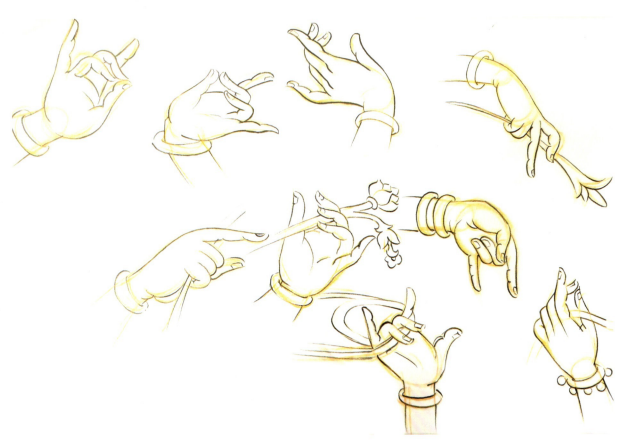

图 3-41　古典风格的手

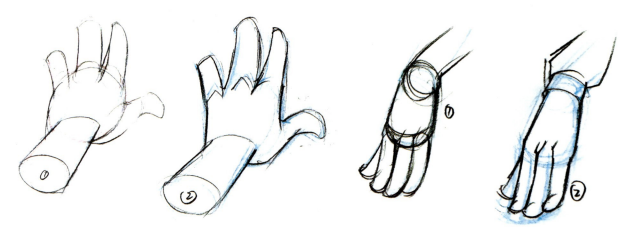

图 3-42　手的创作步骤 1

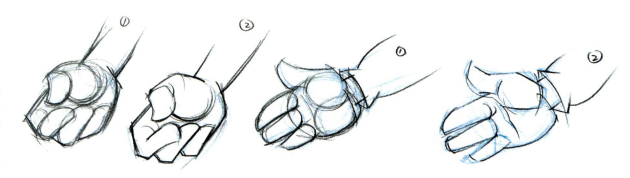

图 3-43　手的创作步骤 2

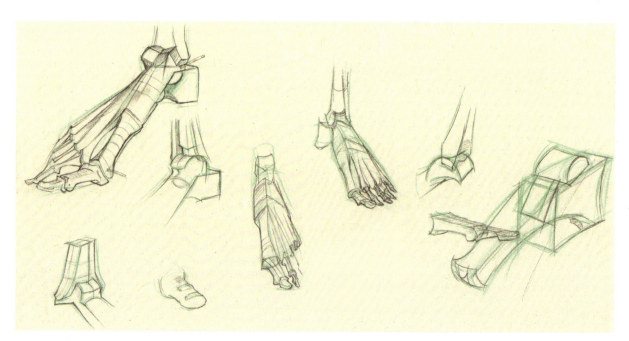

图 3-44　脚的结构

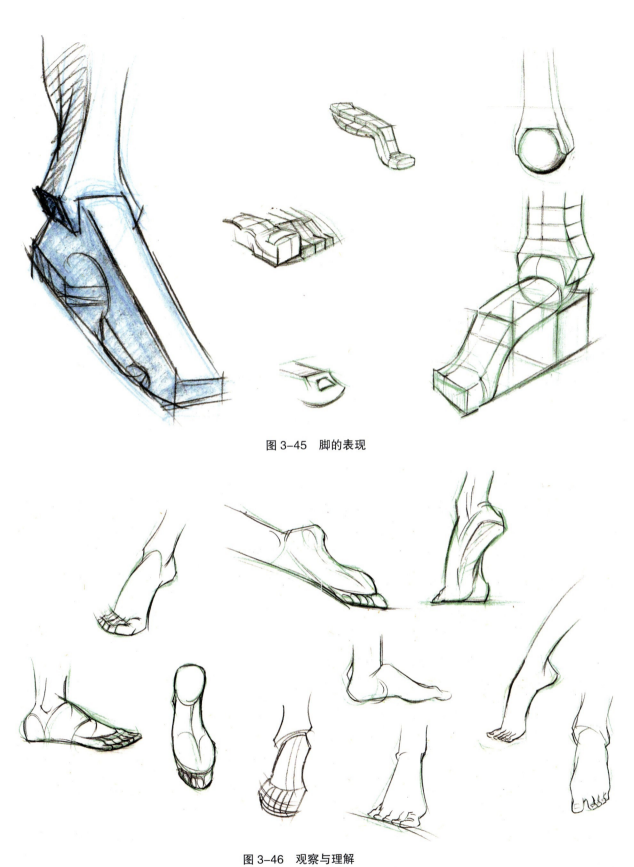

图 3-45 脚的表现

图 3-46 观察与理解

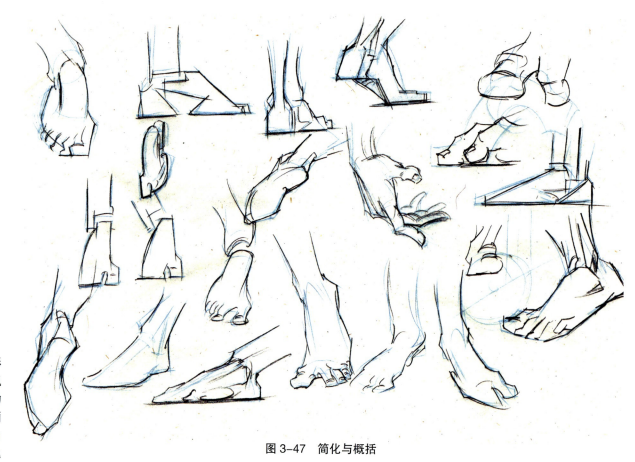

图 3-47 简化与概括

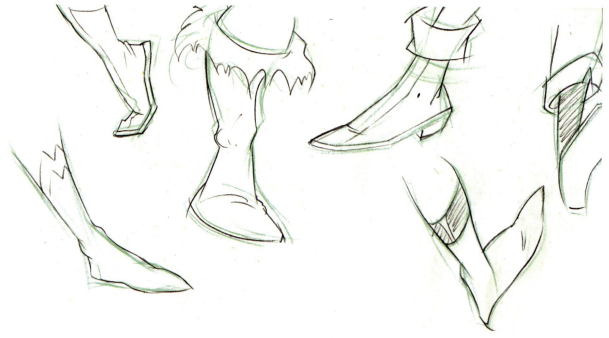

图 3-48 细节描绘

第五节
角色转面图的绘制方法和步骤

确定角色设计的体块关系是在角色设计、插画创作、动画制作以及 3D 建模等领域中非常重要的步骤。体块关系主要是指将复杂的角色形体简化为几个基本的几何形状，以便理解和塑造角色的立体感和动态。以下是确定角色设计体块关系的关键步骤。

将角色的各个部分简化为基本的几何形体。例如，头部可以简化为一个球体或椭圆球体；躯干可以简化为一个长方体或梯形体；四肢则可以简化为圆柱体或长方体等。

第一步：确定体块之间的关系。

在确定了各个部分的体块之后，需要进一步确定这些体块之间的相对位置和关系。这包括体块之间的连接方式、距离、角度以及动态变化等。通过观察和分析角色的姿势和动态，可以确定体块之间的关系，如图 3-49 所示。

第二步：调整和优化。

在将初步的体块关系确定后，需要对其进行调整和优化。这包括调整体块的大小、形状、位置以及相互之间的关系等，以使角色看起来更加自然和协调。同时，还需要注意保持角色的整体比例和风格的一致性，如图 3-50 所示。

第三步：完成线稿并画出分色线。

根据需要选择不同类型的线条，如实线、虚线、粗线、细线等。实线常用于描绘物体的轮廓和主要结构；虚线可用于表示透视关系或隐藏部分；粗线和细线则可用来强调或弱化某些细节，如图 3-51、图 3-52 所示。绘制线条时应注意以下几点。

（1）控制线条的质量。

线条的流畅性、均匀性和力度都直接影响画面的质量。通过练习和反复推敲，掌握线条的运笔技巧和表现力。

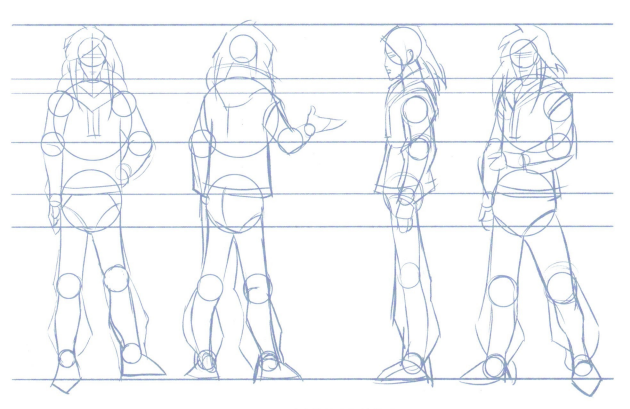

图 3-49　确定体块之间的关系

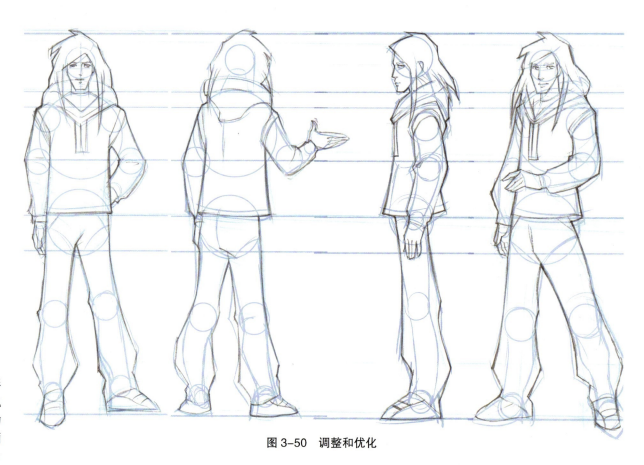

图 3-50　调整和优化

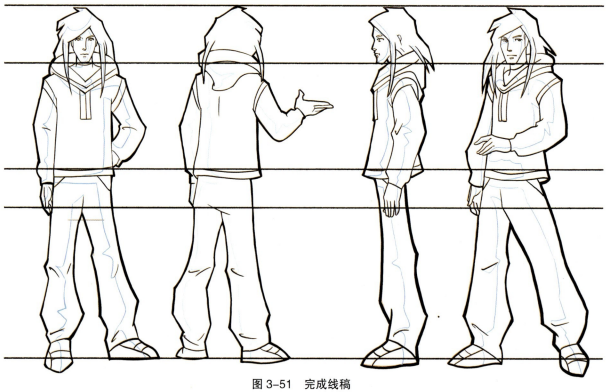

图 3-51　完成线稿

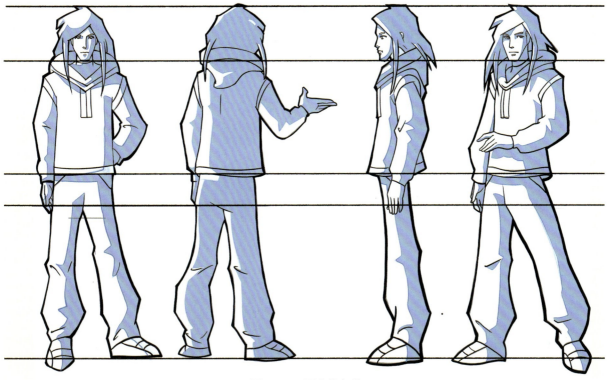

图 3-52　画出分色线

（2）注意线条的组合。

线条的组合和排列方式也是很重要的。通过合理的组合和排列，可以创造出丰富的纹理和图案效果。

（3）考虑透视关系。

在描绘具有空间感的物体时，要注意线条的透视变化。通过缩短线条的长度和改变线条的方向来表现物体的远近关系和纵深感。

观察并确定光源的位置和方向。光源可以是自然光（如太阳光）或人造光（如灯光）。光源的位置直接影响物体的阴影和高光位置。

对于角色的转面图，可以提出以下几点要求（图 3-53）：

（1）准确性。角色转面图必须准确反映角色的各个角度特征，包括身体比例、面部特征、服装细节等，确保在不同视角下角色形象的连贯性和一致性。

（2）清晰度。图像应该清晰可辨，线条流畅，色彩鲜明，以便观众能够轻松识别角色的各个部分和细节。

（3）完整性。优秀的角色转面图会覆盖角色的多个角度，如正面、侧面、背面以及可能的斜侧面等，以全面展示角色的形象。

（4）一致性。在绘制不同角度的转面图时，需要保持角色特征的一致性，如发型、服装、配饰等，以避免误导观众。

（5）创意性。在准确反映角色特征的基础上，优秀的角色转面图还会融入设计师的创意和想象力，使角色形象更加生动、有趣和具有吸引力。

（6）符合规范。在绘制过程中，需要遵循行业内的相关规范和标准，如角色设计比例、色彩搭配、线条运用等，以确保角色转面图的专业性和可识别性。

（7）易于理解。角色转面图应该能够清晰地传达角色的形象特征，使观众能够轻松理解并记住角色的形象。

影视动画角色设计

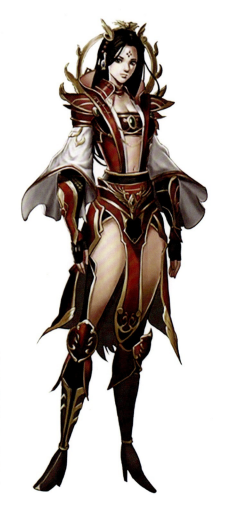
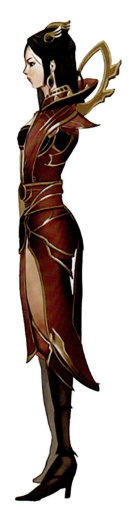
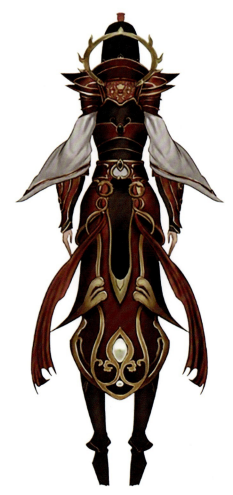
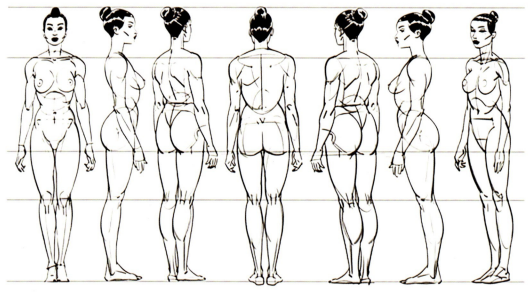

图 3-53　角色转面图（张子宇）

综上所述，优秀的角色转面图需要具备准确性、清晰度、完整性、一致性、创意性、符合规范以及易于理解等特点。这些特点共同构成了一个成功角色转面图的基础。

第六节
动画角色的比例图

动画角色设计师为了赋予动画角色鲜明的个性，会刻意增加角色之间的差异，从而提升动画片的趣味性和吸引力。通过对身高、体型、衣着、五官等多方面的精心设计，每个角色都显得独一无二，但这种多样性也相应增加了动画制作的复杂度。当同一个镜头中需要呈现多个角色时，我们更应注重角色之间的比例关系，以确保画面的和谐与平衡。

一、动画角色的头身比

我们通常都会以角色头部的高度作为基准来测量角色的身高与体宽，诸如两头身、三头身、四头身、五头身等术语，均用于形象地描述角色的高度比例。如图 3-54 所展示的角色造型，其高度为两头半，这样的设计恰到好处地契合了"可爱"的风格特点。

二、角色之间的比例关系

角色之间的体型对比关系需由设计师提供清晰的指导，因此，制作一幅详尽的角色比例参考图显得尤为重要，如图 3-55 所示。

三、角色和道具之间的比例

为了符合剧情的需求，动画片中常常会引入与情节紧密相关的道具。在此情况下，需精心设计这些道具的尺寸、样式，并妥善考虑它们与角色之间的比例关系，如图 3-56、图 3-57 所示。

四、角色和场景的比例

场景设计与角色设计是同步进行的，每一个角色都需与场景紧密相连，因为角色的表演必然是在某一特定场景中展开的。为了准确展现角色与场景之间的比例关系，通常会将角色巧妙地融入场景之中，如图 3-58、图 3-59 所示，以此来实现视觉上的和谐统一。

图 3-54 两头半高度的角色造型

图 3-55　角色比例参考图

图 3-56　角色与道具 1

图 3-57 角色与道具 2

影视动画角色设计

图 3-58 角色与场景 1

图 3-59　角色与场景 2

思考和练习

- 运用所学知识，细致描绘出各个角度下的人体结构。
- 在完成一组动画角色设计后，请进一步为这些角色绘制比例图、转面图，以展现其全方位的形象。
- 不断地写生、临摹及默写，以充分理解和掌握人和各种动物的体型结构。

第四章
动画角色的表情表演和口型设计

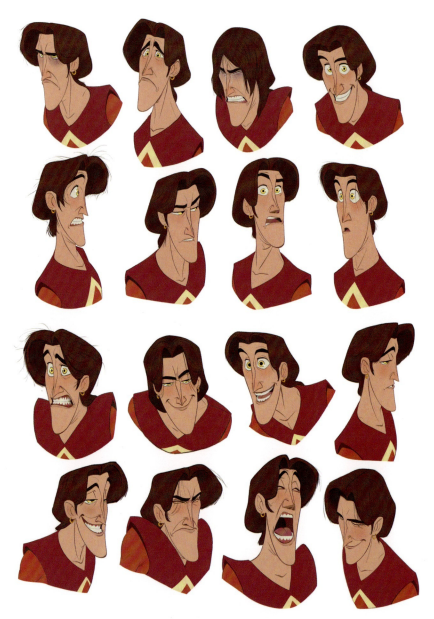

在动画片的制作流程中,每一个环节都紧密相扣,构成一个不可分割的整体。因此,单独抽取某个部分进行分析,其科学性值得商榷。当我们着手设计动画角色时,自然而然地会对角色表演进行考量,因为角色的塑造与故事的脉络及表演风格是密不可分的。简而言之,故事的基调决定了角色的特质,而角色的特质又进一步体现出与其相匹配的表演风格。

表演艺术细分为体态表演与表情表演两大维度。相较于宏大而明显的体态表演,表情表演更显复杂细腻,其微妙之处往往难以精准捕捉与展现。因此,在造型设计阶段,应预先规划好表情的参考方案,这一举措旨在为后续的制作团队提供更加明确的方向与指引,确保工作的高效与协调。(图4-1)

图 4-1 动画角色的表情表演

第一节
角色表情的一般变化分析

在动画中,角色的表情变化极为丰富多样,对我们而言,除了持续地临摹、写生以及对镜自演练习外,深入了解并掌握一些基本的表情变化规律也至关重要。在图4-2中,可清晰地看到角色喜、怒、哀、乐等基本情绪变化的规律。

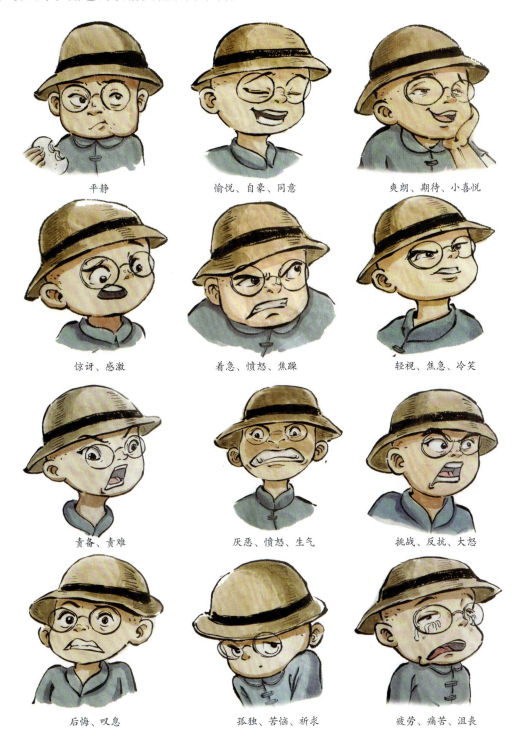

平静

愉悦、自豪、同意

爽朗、期待、小喜悦

惊讶、感激

着急、愤怒、焦躁

轻视、焦急、冷笑

责备、责难

厌恶、愤怒、生气

挑战、反抗、大怒

后悔、叹息

孤独、苦恼、祈求

疲劳、痛苦、沮丧

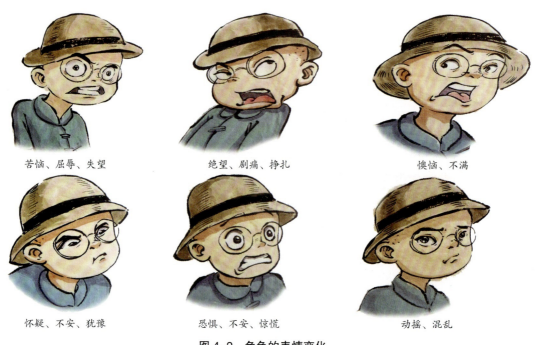

苦恼、屈辱、失望　　　　　　绝望、剧痛、挣扎　　　　　　懊恼、不满

怀疑、不安、犹豫　　　　　　恐惧、不安、惊慌　　　　　　动摇、混乱

图 4-2　角色的表情变化

在探讨表情的基本变化时，我们可以清晰地观察到，眉眼与嘴巴在多数情况下扮演着至关重要的角色，引领着角色情感的转变。因此，在深入研究表情的表演艺术时，应将重点聚焦于眉毛、眼睛以及嘴巴的精细分析上。

眉毛在表演艺术中扮演着举足轻重的角色，角色不对称的眉毛设计为动画细节的表演增添了生动性与趣味性，如图 4-3 所示。此外，嘴巴作为表情的另一重要元素，其造型的微妙变化能够直接反映出角色情绪的多样性，如图 4-4 所示。

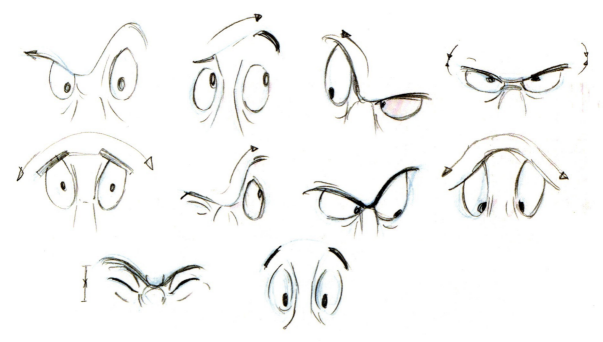

图 4-3　眉毛设计

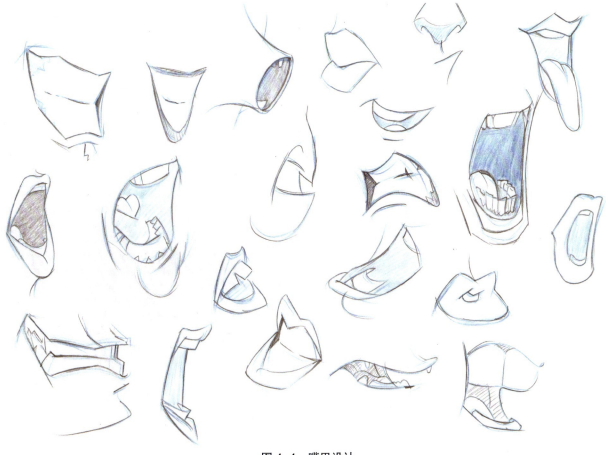

图 4-4 嘴巴设计

在图 4-5 和图 4-6 中,角色的眉毛、眼睛以及嘴巴共同构成了丰富表情的基本要素。

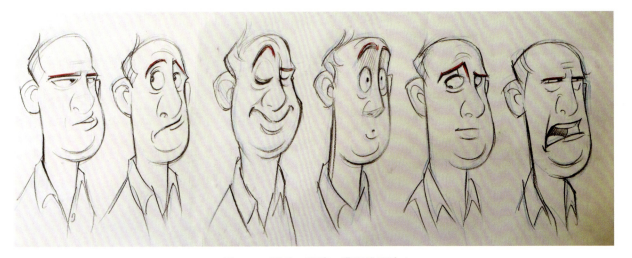

图 4-5 眉毛、眼睛、嘴巴的设计 1

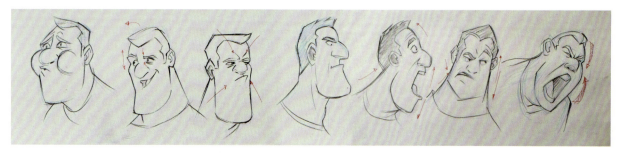

图 4-6 眉毛、眼睛、嘴巴的设计 2

为了提升表情表演的理解力与表现力,我们可以从那些广受欢迎的动画片中汲取灵感,一边欣赏这些动画作品,一边记录下相关的表演素材。只要能够持之以恒地进行练习,那么对表演艺术的理解就会逐渐深化,如图 4-7、图 4-8 所示。

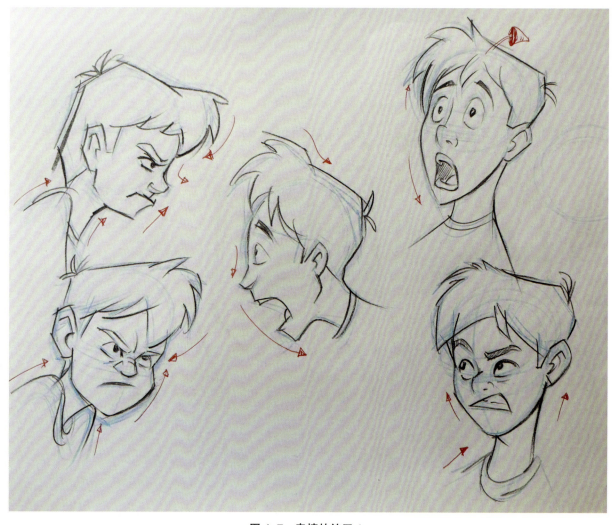

图 4-7 表情的练习 1

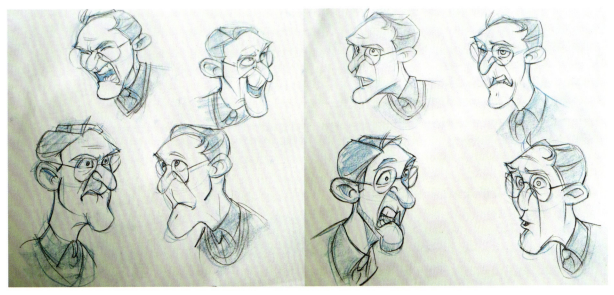

图 4-8 表情的练习 2

第二节 ⦿
表情表演中的挤压与变形

在动画创作中，表演元素往往被赋予夸张与变形的特质。动画角色常被形象地比作饱满的水气球，如图 4-9 所示，这一比喻生动地揭示了角色表情与形态变化在角色设计中的关键性。因此，在深入探索动画表情的研究领域时，我们务必深入理解并把握角色挤压、变形等手法在塑造角色个性与情感表达中的重要作用。

如图 4-10 中，角色的脸做了大幅度的拉长、缩短等处理，让表演显得异常生动。

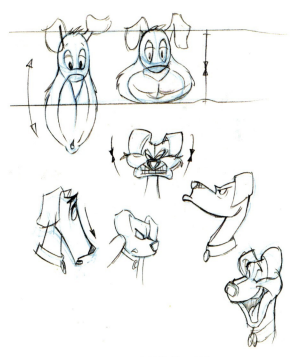

图 4-10 脸的拉长、缩短

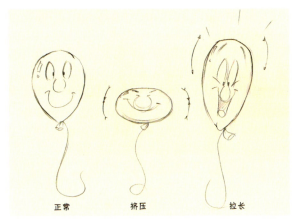

图 4-9 夸张与变形

在各类动画片中，角色的表演风格往往各异。但当涉及挤压与变形的角色表情处理时，通常会遵循一种不对称的设计理念，即一侧进

行挤压处理,而相对的另一侧则进行拉长,以此来实现表情的生动与夸张效果,如图4-11所示。

如果能够深入理解变形方法所蕴含的意义,我们便能巧妙地运用这些形态上的变化,精准地展现同一角色在不同情境下的情绪波动与内在情绪的微妙差异,如图4-12—图4-14所示。

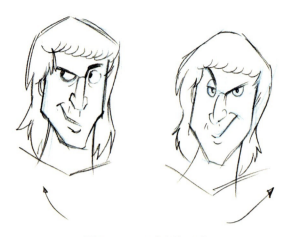

图 4-11 不对称的设计

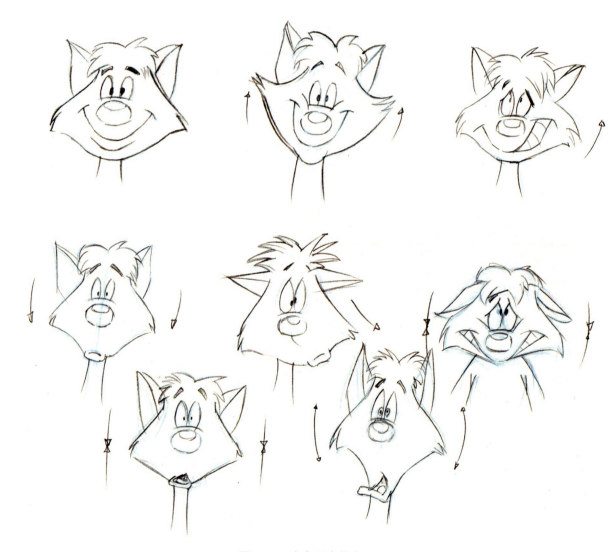

图 4-12 角色形态的变形 1

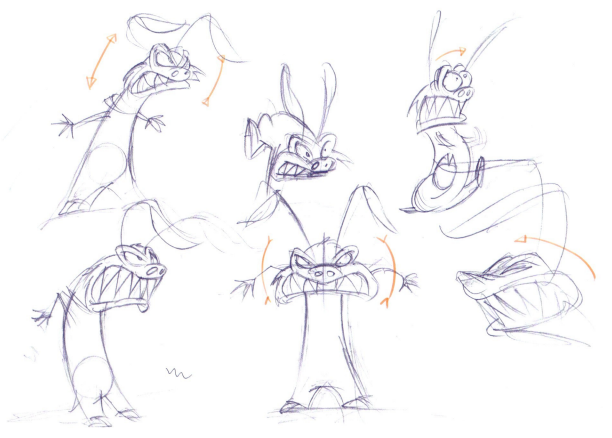

图 4-13 角色形态的变形 2

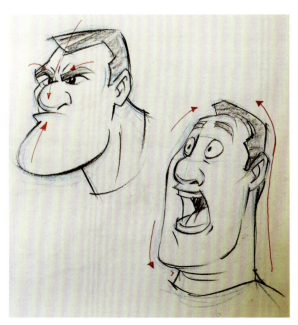

图 4-14 角色形态的变形 3

动画角色的表演并不仅限于五官的细腻表达，实际上，身体的其他部位也扮演着至关重要的角色。具体而言，脖子和肩膀的表演往往是传达角色情感和展现肢体语言的关键因素，如图 4-15 所示。

表情参考图的设计流程如下：首先，明确整体结构，绘制出初步草图，如图 4-16 所示。随后，进行线条的精细处理，确保线条的清晰与流畅，如图 4-17 所示。

在图 4-18 所展示的学生作业中，作者成功地捕捉到了角色表情的微妙变化。为进一步提升作品的表现力，可运用脖子和肩膀作为表演元素，这将使角色形象更加鲜活生动；在展现表情变化时，应尽力凸显角色的性格特质——无论是纯真无邪、复杂多变还是狡黠奸诈，如图 4-19 所示，这样处理将使塑造的角色更加立体饱满。

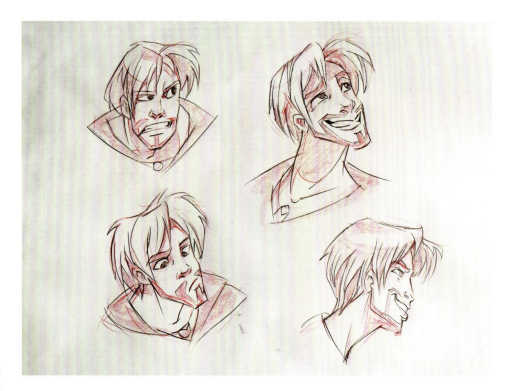

图 4-15　脖子和肩膀的表演

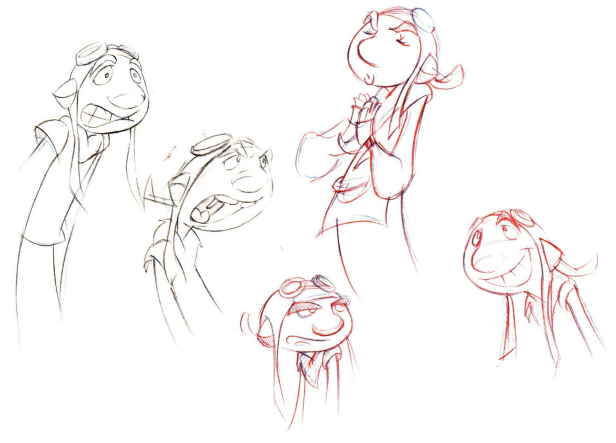

图 4-16　表情初步草图

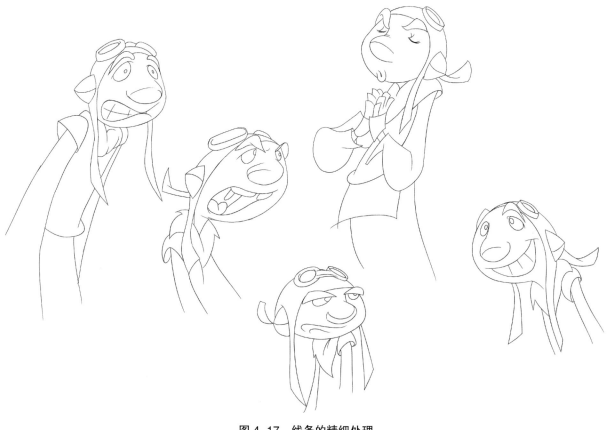

图 4-17 线条的精细处理

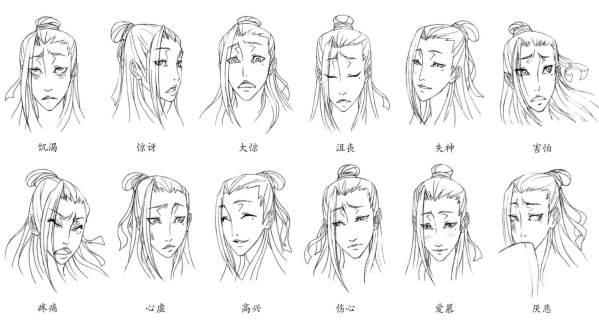

| 饥渴 | 惊讶 | 大惊 | 沮丧 | 失神 | 害怕 |
| 疼痛 | 心虚 | 高兴 | 伤心 | 爱慕 | 厌恶 |

图 4-18 表情设计（学生作业）

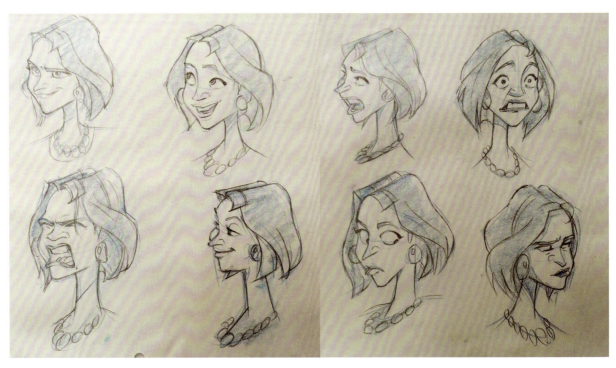

图 4-19　丰富的表情

第三节 ◉
动画角色的口型设计

在动画片制作过程中，大多数角色都被配备了丰富的对白内容。设计者不仅通过这些角色的体态和表情的细腻表演来传达情感，还通过口型的精确变化来增强对话的真实感。在前期的美术设计阶段，除了精心雕琢角色的面部表情外，还必须为它们设计详细的口型参考图，如图4-20所示，以确保角色在说话时能够呈现出更加自然和生动的形象。

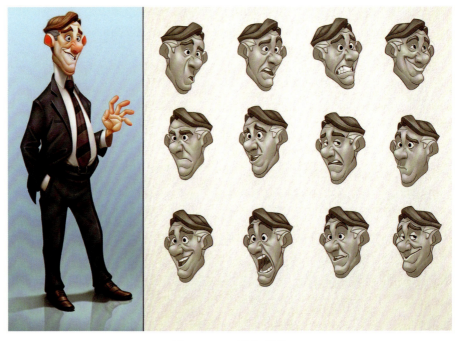

图 4-20　口型参考图

1. 口型的分类

通常而言，设计者会根据发音的实际口型精心打造动画角色的口型。在追求对话与口型高度契合的动画片中，设计口型时尤为注重对话内容的体现，如图4-21、图4-22所示。

图 4-22　口型设计 2

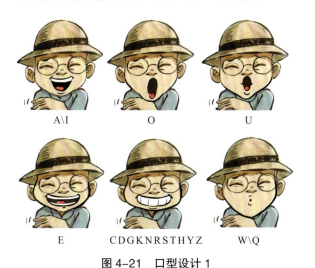

图 4-21　口型设计 1

2. 口型的变化在动画片中的操作方法

在处理角色口型变化时，由于成本、风格等多种因素的影响，会采用不同的方法。许多电视系列片中的角色口型设计得相对简单，且在口型变化过程中，下颚部分并未做过多调整，这样的设计使得角色动作在动画制作中更易于操作和控制。例如，在某些学生的作业中，为了简化动画制作流程，他们选择让角色的口型变化幅度较小，从而使得在分层绘制动画时能够更为便捷，如图4-23所示。

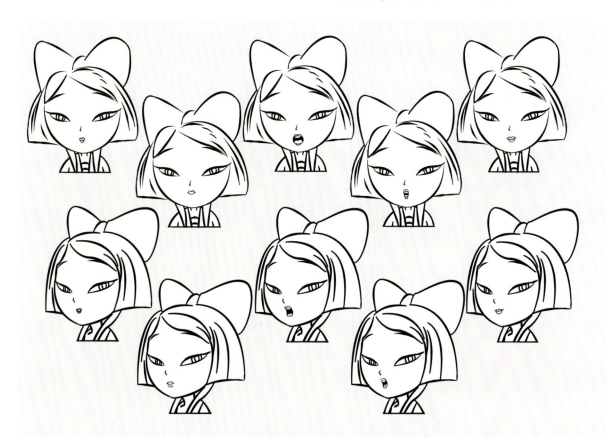

图 4-23　口型设计（学生作业）

在一些对角色口型变化有较高要求的动画作品中,为了增强视觉真实感,角色的口型会根据嘴巴张合的幅度进行相应的调整,如图4-24所示。

图 4-24　口型与嘴巴张合

思考和练习

- 对着镜子,以自己为原型,尽量多地设计出各种表情,如图 4-25—图 4-35。
- 根据本章所讲述的内容临摹一般口型变化参考图,并找到其中的规律。具体包括正面、侧面、四分之三侧面的角色口型变化图。

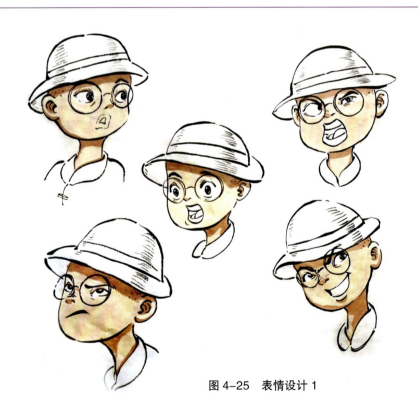

图 4-25　表情设计 1

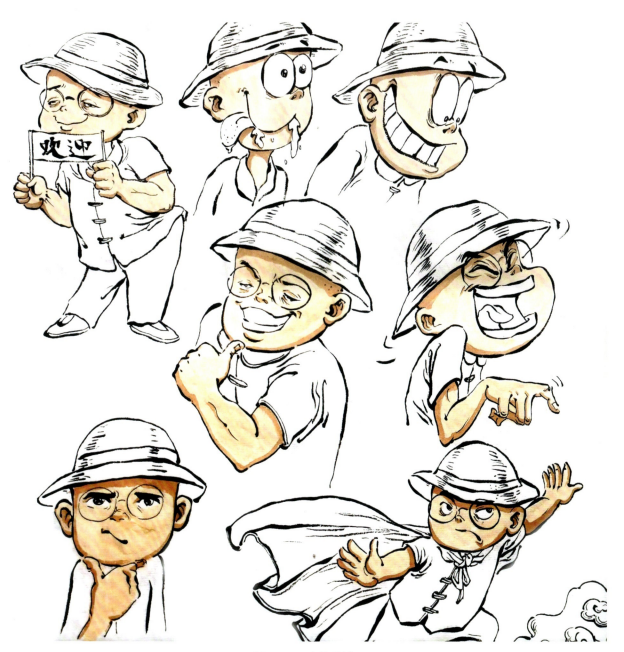

图 4-26　表情设计 2

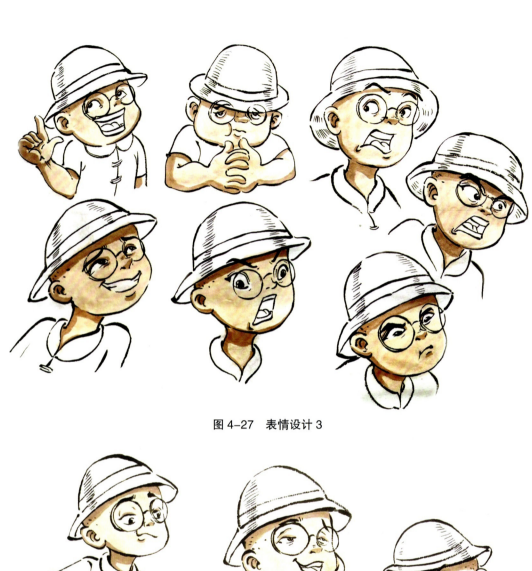

图 4-27 表情设计 3

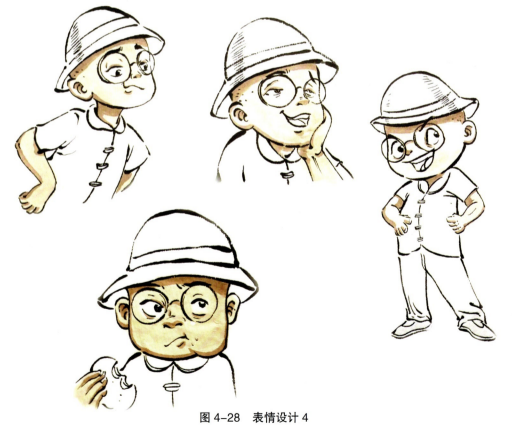

图 4-28 表情设计 4

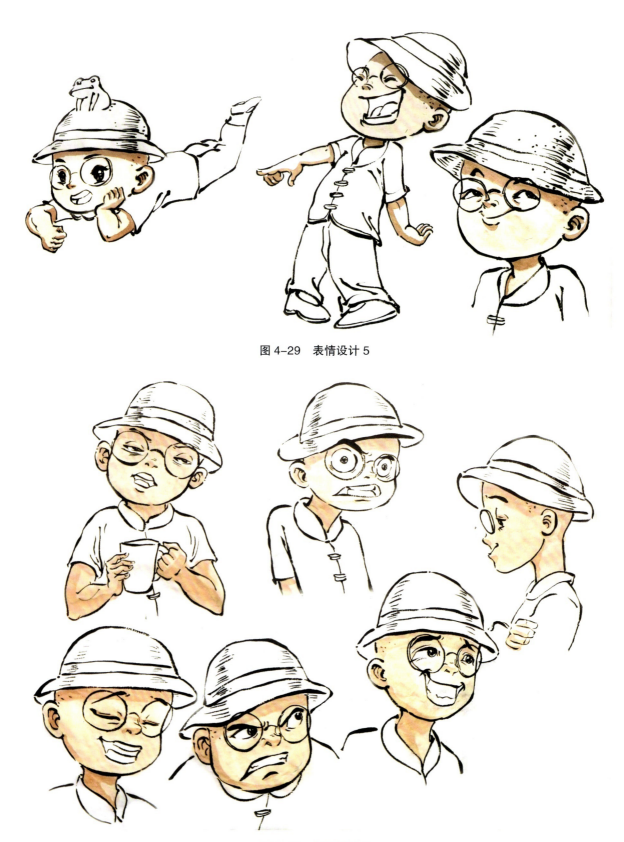

图 4-29　表情设计 5

图 4-30　表情设计 6

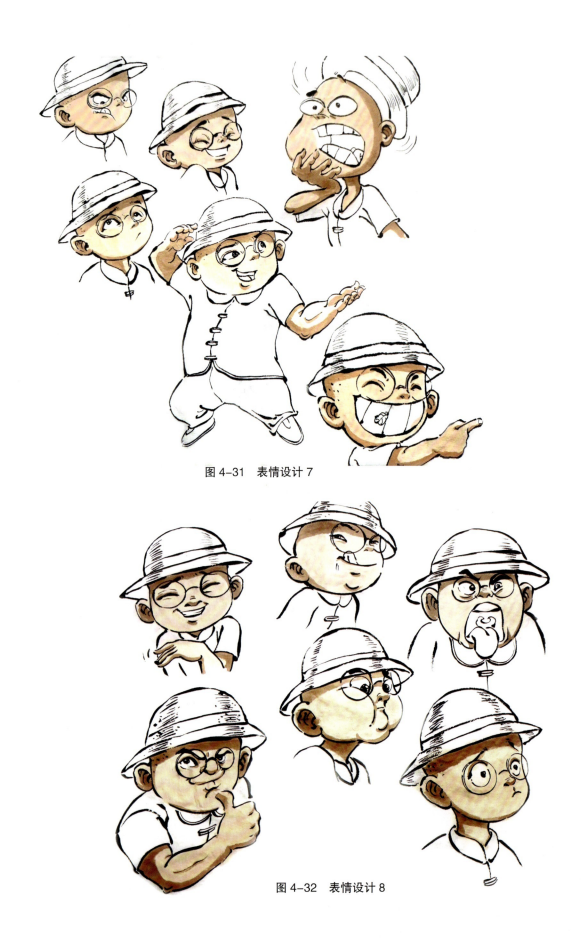

图 4-31 表情设计 7

图 4-32 表情设计 8

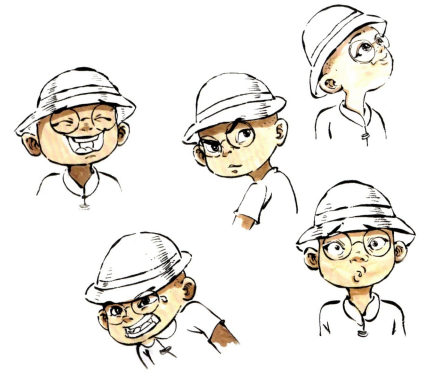

图 4-33 表情设计 9

图 4-34 表情设计 10

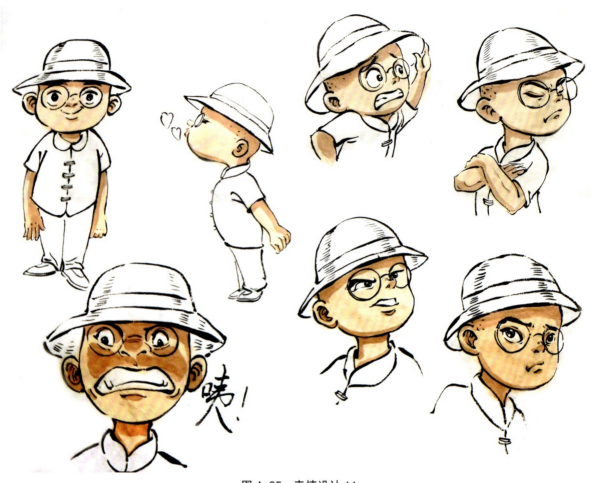

图4-35 表情设计11

第五章

动画角色的动作参考图设计

在动画片的世界里,人物的表演与动作皆紧密依托于剧情的巧妙编织。随着剧情的跌宕起伏,动画角色自然而然地在不同场景中展现出各具特色的动作。这些动作的细腻呈现,主要源自原画环节的精心雕琢。因而,动画创作人员在设计人物之初,便需深谙角色个性对其动作表现的影响,预见到角色在不同情境下因个性差异而引发的独特动作变化。这些预见性的设计,离不开前期动画角色设计者的匠心独运,他们将这些设计以动作参考图的形式呈现出来(图5-1),为后续的动画制作提供宝贵的指导与参考。

动作设计是塑造角色不可或缺的关键环节。若未能深入理解人物的性格特质,在构思动作时便可能偏离其应有的基调。为了确保后续制作人员能够准确把握角色的性格、习惯等核心要素,动画角色设计师会精心绘制出众多动作参考图,以供参考与借鉴。

第一节
动画角色的动作研究

1. 动态线

在角色运动的过程中,会呈现出一个显著的趋势。若将角色的脊椎至脚底想象为一条灵活的软管,那么随着身体的动态变化,这条软

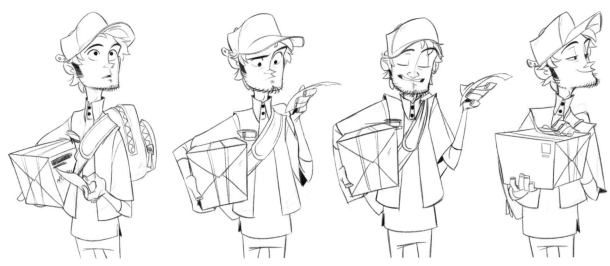

图5-1 动作参考图

管也会相应地发生形变。因此,在设计运动角色时,首要任务是明确并勾勒出角色的动态线,即其运动轨迹的核心线条。随后,再基于这条动态线进行更为精细的描绘,以确保角色的动势不仅得以保留,还能在细节中展现出更强的表现力,如图5-2所示。

连续的动作能够显著地揭示出角色的动态线,当角色执行各种动作时,其动态线也随之不断地发生变化,如图5-3、图5-4所示。

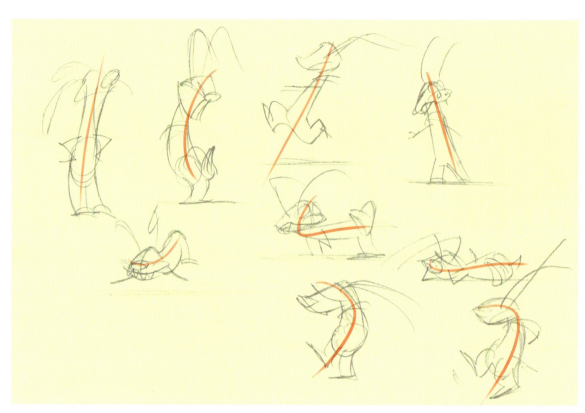

图5-2 动态线1

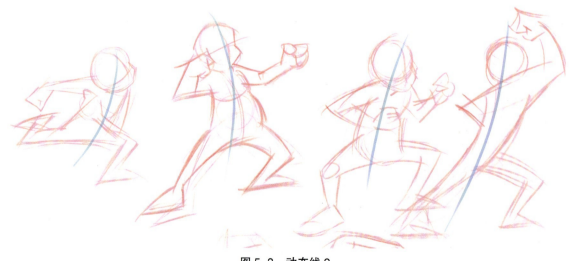

图5-3 动态线2

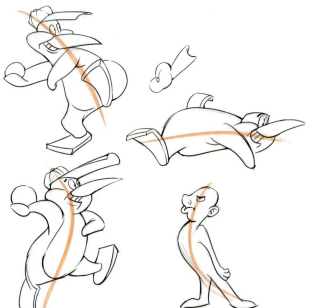

图 5-4　动态线 3

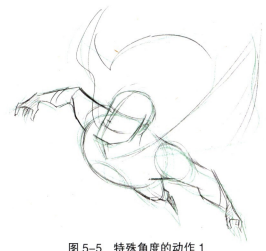

图 5-5　特殊角度的动作 1

2. 特殊角度的动作

在动画片的世界里，动画角色的活动舞台被精心构建在三维空间的广阔背景下，这自然而然地凸显了角度变化参考图的关键性地位。角度变化参考图不仅涵盖了从俯视到仰视的全方位视角转换，还囊括了多种细腻入微的透视角度变化，这些都需要我们倾注极大的热情与专注力，进行深入而细致的研究，如图 5-5—图 5-7 所示。

回顾我们过往的素描与速写训练历程，不难发现，受限于画室环境的特定性，我们往往较少有机会亲身体验并描绘人体在俯视与仰视角度下的独特魅力。因此，为了在未来的动画创作中能够更加游刃有余地展现对象的多样姿态，我们需要加强这方面的练习，力求达到熟练运用、游刃有余的水平。

因此，在日常训练中我们要坚持不懈地写生、临摹及默写各种特殊视角的动画角色，为自己的创作积累宝贵的经验，如图 5-8 所示。

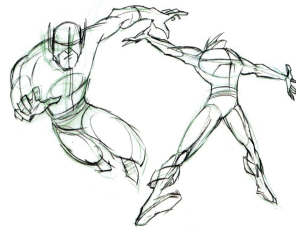

图 5-6　特殊角度的动作 2

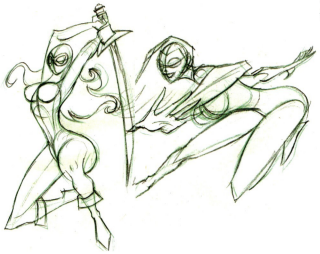

图 5-7　特殊角度的动作 3

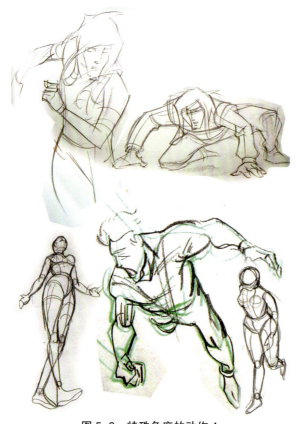

图 5-8 特殊角度的动作 4

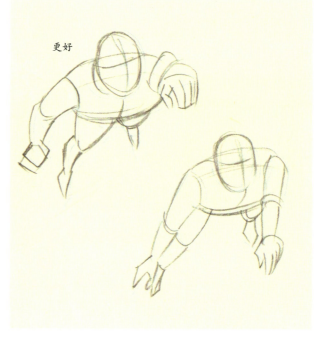

图 5-9 夸张和变形的动作 1

3. 夸张和变形的动作

动画堪称夸张的极致艺术,许多在真实拍摄中难以实现的场景与元素,在动画的世界里都能得以完美呈现。在绘制角色动作时,动画设计师会特意加大动作的幅度与力度,以增强视觉冲击力与表现力,这就要求设计师在设计动作时,务必增强对动作夸张程度与强度的把握。

为了不断提升动画作品的魅力与观赏性,我们需要持续不断地学习与探索——探寻那些既能吸引眼球又富有美感的动作设计,如图 5-9—图 5-14 所示。这样的学习过程,不仅是技艺的磨砺,更是对动画艺术的深刻理解过程。

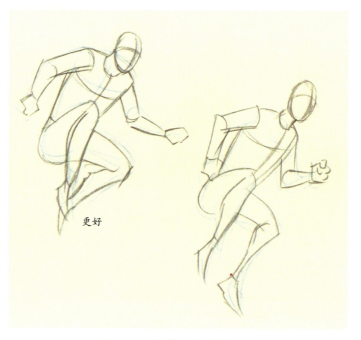

图 5-10 夸张和变形的动作 2

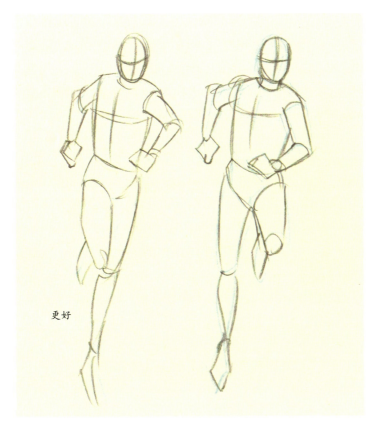

图 5-11 夸张和变形的动作 3

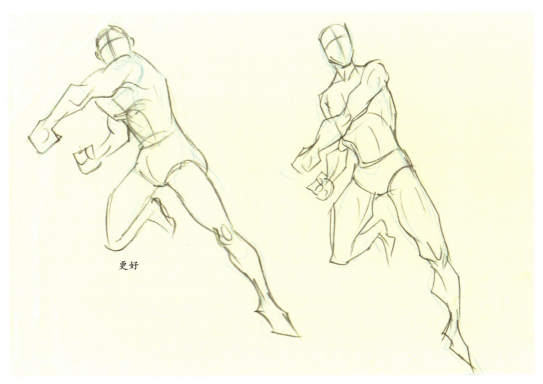

图 5-12 夸张和变形的动作 4

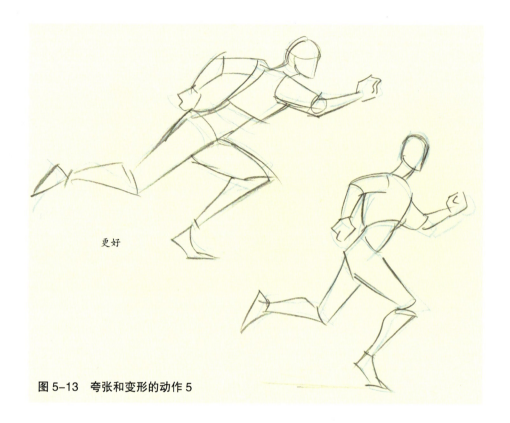

更好

图 5-13　夸张和变形的动作 5

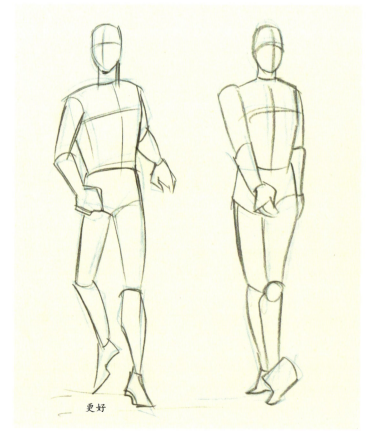

更好

图 5-14　夸张和变形的动作 6

第二节
动画角色的动作参考图设计步骤

在动画角色的动作参考图设计过程中,我们致力于精心构思多样化的动作,旨在全方位地展现角色的性格特质、独特风貌及其在故事情节中扮演的关键角色与功能。每一个细微的动作都承载着特定的叙述意义,因此,它们无一不应当受到设计师的严谨审视与细致处理,如图5-15所示。

在着手设计角色的动作参考图之前,绘制草图至关重要,即运用一系列概括性强、简练的体块勾勒出角色的动态轮廓。这一步骤的核心目的在于:让造型摆脱烦琐细节的束缚,从而展现出更加自由、灵动的姿态;同时,它能够显著提高工作效率,使我们能够迅速捕捉并记录下脑海中闪现的每一个创意瞬间,如图5-16、图5-17所示。

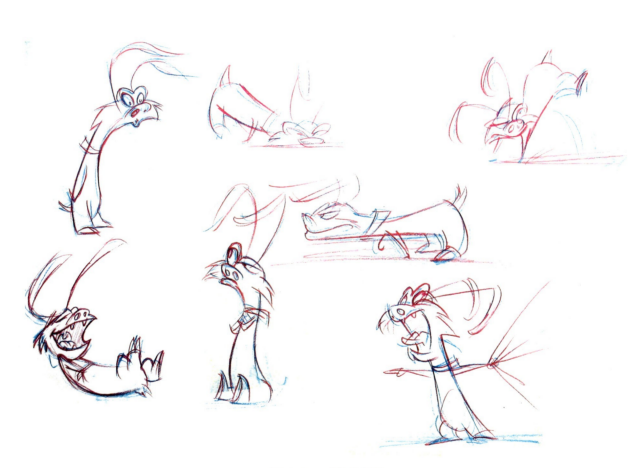

图5-15 动作参考图

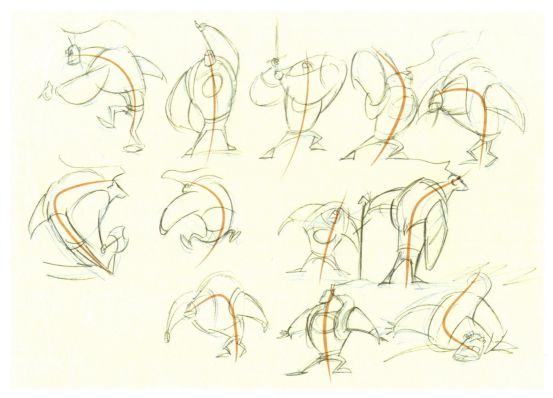

图 5-16　勾勒动态轮廓 1

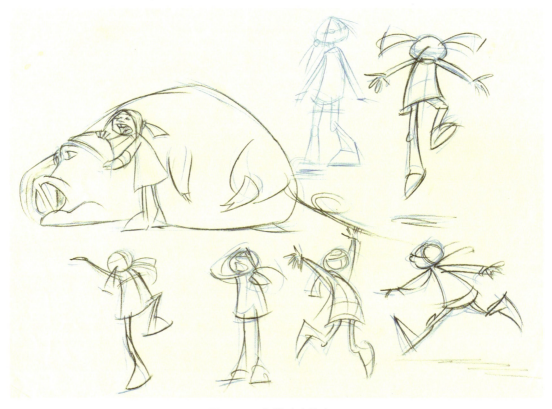

图 5-17　勾勒动态轮廓 2

角色动作参考图设计具体操作步骤如下。

第一，画出人物的骨架，确定头、胸、胯的位置和四肢的位置，如图 5-18 所示。

第二，加入角色的细节，画出角色的衣服、五官及发饰，如图 5-19 所示。

第三，清稿——利用 PS 软件中的图层工具或者拷贝台画出干净、确定的线条，如图 5-20 所示。该步骤需要根据具体的动画片风格确定用什么样的线条来塑造形体。

第四，确定角色的阴影关系，在动作参考图上加上分色线，如图 5-21 所示。

第五，将角色的阴影部分填充为灰色，完成，如图 5-22 所示。

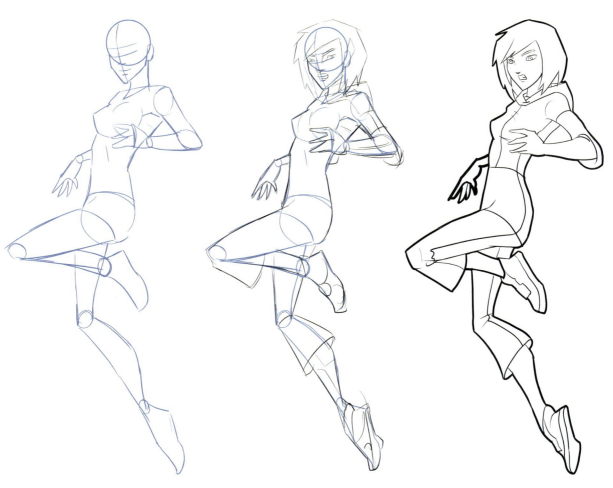

图 5-18　动作参考图设计操作步骤 1

图 5-19　动作参考图设计操作步骤 2

图 5-20　动作参考图设计操作步骤 3

图 5-21　动作参考图设计　　　　　图 5-22　动作参考图设计
　　　　操作步骤 4　　　　　　　　　　　　操作步骤 5

● 思考和练习

- 画出 15 个角色的动作参考草图，要求找出角色的动态线。
- 根据本章所讲的动画角色动作参考图设计具体操作步骤设计出一套完整的角色动作参考图（3 张图以上）。

第六章

动画角色的服饰及细节设计

第一节 ● 动画角色的服饰及道具设计

1. 角色服饰设计

每个动画角色都独具个性，生活在各自独特的时代与环境中，并拥有不同的社会地位、职业特色、性格特质及年龄特征，这些多元因素共同决定了他们各自独特的着装风格。

我们可以尝试在同一骨架（图6-1）上穿不一样的衣服，这样可以得到不一样的角色——他们的差别很大，如图6-2所示。

设计步骤如下：（1）在骨架上画出线稿，如图6-3所示。（2）给线稿上色，如图6-4所示。

图 6-1 同一骨架

图 6-2 穿不同衣服

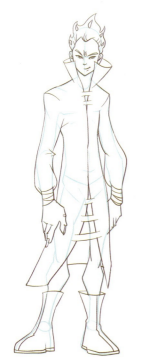
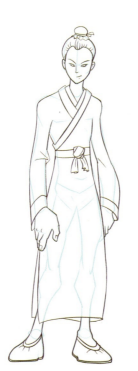
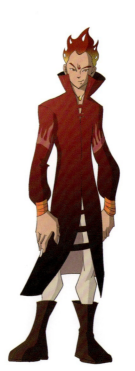

图 6-3 画线稿 　　　　　　　　　图 6-4 上色

在给动画角色设计服饰之前,我们需要了解一些服装的样式、时代特色、流行的元素等,如图6-5、图6-6所示。

图6-5　服装款式1

图 6-6 服装款式 2

2. 道具设计

动画片作为一种以讲述故事为核心目标的艺术形式，其故事情节中不可避免地会融入与故事紧密相关的各类道具，常见的诸如茶杯、座椅、汽车、首饰等。在创作过程中，首先要进行草图绘制，以此明确并确定整体结构关系，这是至关重要的，如图6-7、图6-8所示。

图 6-7　道具草图绘制 1

图 6-8　道具草图绘制 2

在设计道具的时候，需要对道具的大小做标示，如图 6-9 所示，我们可以通过道具和角色手的比例来确定道具的尺寸和大小。

图 6-9　道具比例图

我们可以出一些较难的题目。图 6-10、图 6-11 分别是人体骨骼和日本盔甲，如果用"骷髅武士"作为题材进行创作，可以得出相应的角色，如图 6-12 所示。

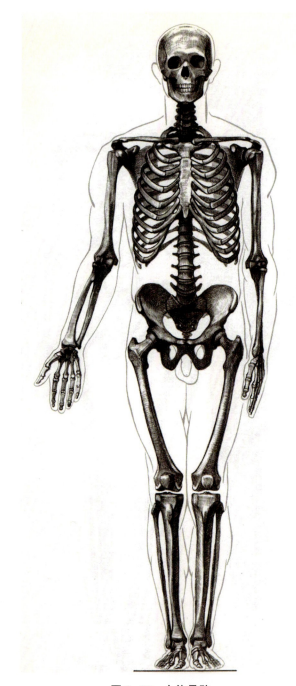

图 6-10　人体骨骼

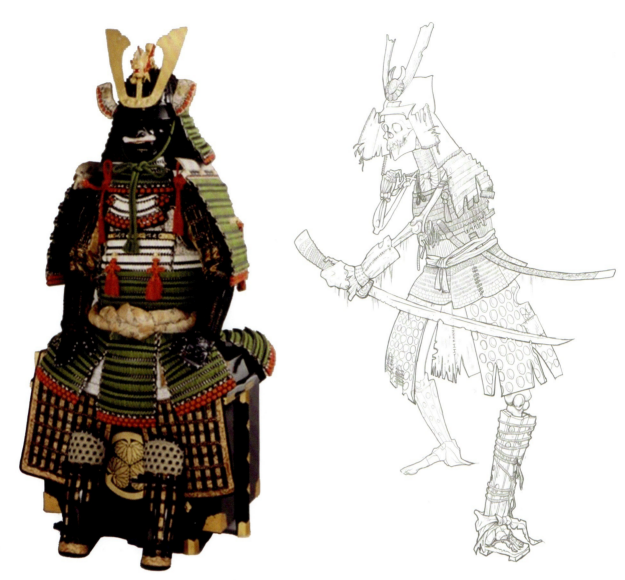

图 6-11 日本盔甲　　　　　图 6-12 骷髅武士

第二节
动画角色的细节设计

通过参与动画片的制作，我们可深刻领悟到细节的关键性。优秀的动画作品正是凭借细节取胜的——无论是引人入胜的剧情、精湛绝伦的美术设计，还是动人心弦的配乐。而在这一过程中，动画角色设计作为前期美术设计的核心环节，其对细节设计的重视程度直接关系到中期与后期工作的顺畅进行。

细节设计这一概念涵盖广泛，而细节本身又难以精确界定。为此，我们可以将以下三个方面视为细节设计考虑的重点：一是剧情中必要却未在前期参考图中明确展现的元素；二是容易在制作过程中被忽略的细微之处；三是需要特别说明或强调的特殊元素。

与过去偏爱可爱风格的动画片相比，如今的设计师们勇于创新，不再拘泥于"气

球"等单一基本形体，对角色造型的设计呈现出多样化的风格。在角色设计中，男性、女性及动物角色的手脚设计各具特色：通常而言，男性角色的手脚设计更为方正有力，女性角色的手脚设计则追求纤细柔美，而动物角色的手脚设计则更加注重圆润自然。这样的设计不仅丰富了角色的形象，也增强了动画作品的观赏性和艺术性，如图6-13所示。

为了能够配合其他方面对角色进行说明，设计师需要尽量多地画出角色的手和脚的造型，如图6-14—图6-16所示。

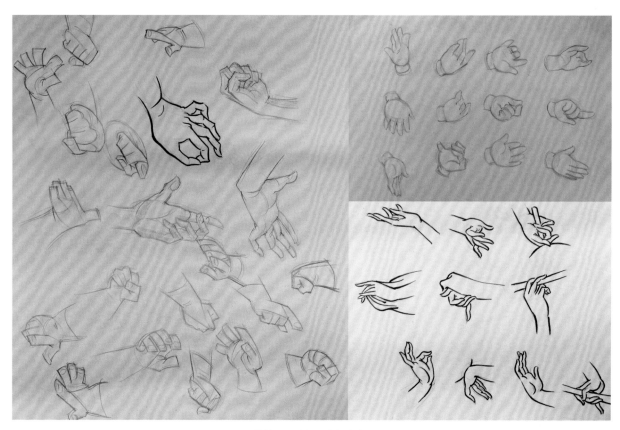

图6-13 男性、女性及动物角色的手脚

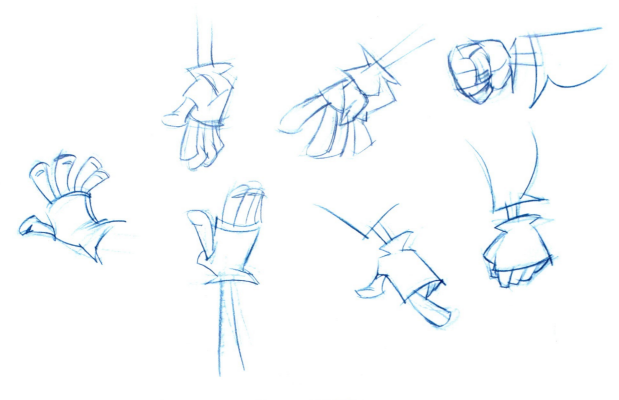

图 6-14　手的造型 1

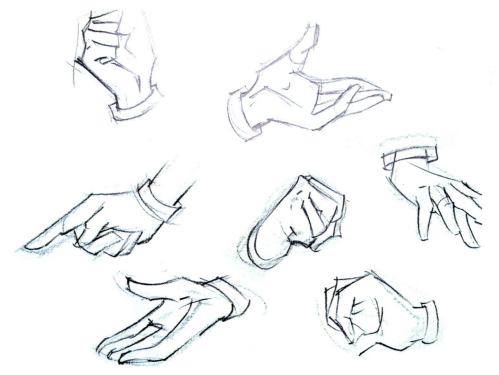

图 6-15　手的造型 2

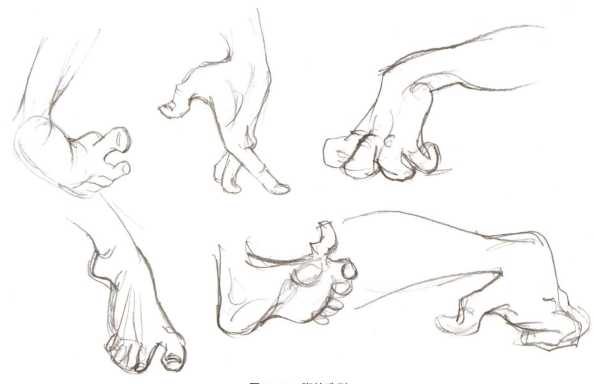

图 6-16　脚的造型

第三节
动画角色设计的风格限定

动画制作离不开团队合作，而统一风格则是至关重要的一项原则。由于每个人对美术设计的理解不同，往往会导致在制作过程中出现造型上的差异。为了有效控制这种差异，除了借助主管或监督的专业力量外，还需要充分利用前期的设计方案，以此来减少不必要的错误，确保作品的整体一致性。

在当前的动画片制作中，动画角色的体感日益增强，素描的层次也变得更加丰富。为了准确展现角色在不同光线下的明暗关系，设计师必须提供详尽的阴影参考，以便更好地把握角色形象的立体感与动态美，如图 6-17 所示。

由于不同的动画片追求不同的阴影效果，因此还需要给出正确示范和错误示范。（图 6-18、图 6-19）

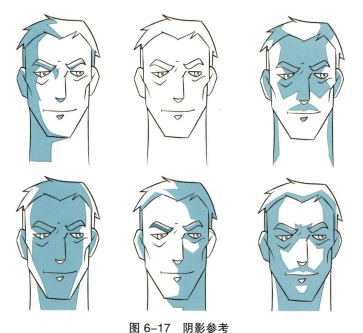

图 6-17　阴影参考

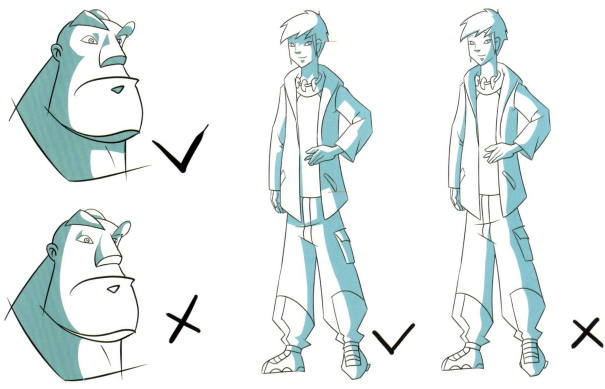

图 6-18　正误示范 1

图 6-19　正误示范 2

另外，五官的造型特点也需要做风格限定：在图 6-20—图 6-22 中，对动画角色的眼睛做出了一系列的规定。

除了五官之外，还需要对角色造型发饰、装饰、道具等做出规定，这样更加有利于中期工作的顺利进行，如图 6-23 所示。

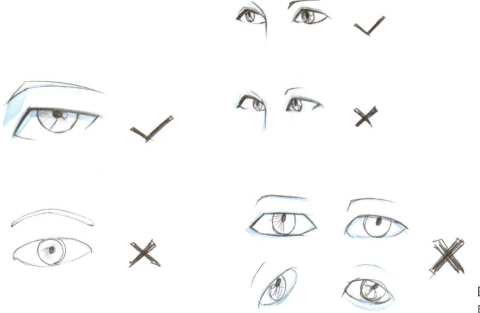

图 6-20　眼睛造型风格限定参考图 1

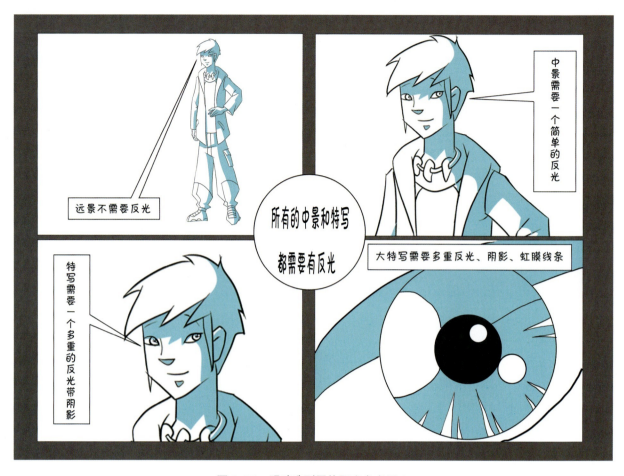

图 6-21　眼睛造型风格限定参考图 2

角色眼睛细节

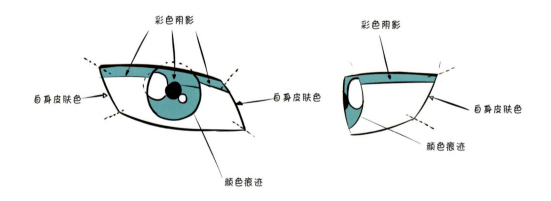

正面　　　　　　　　侧面

图 6-22　眼睛造型风格限定参考图 3

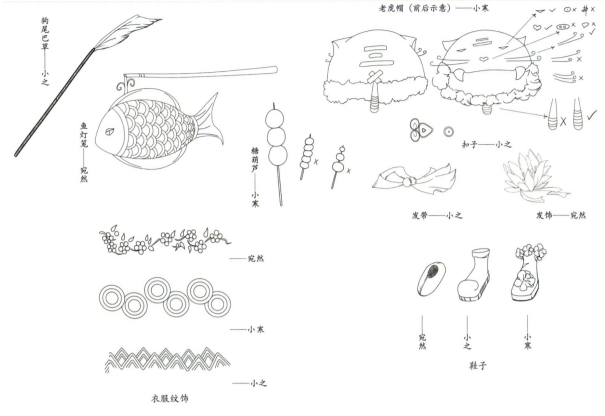

图 6-23 角色发饰、装饰、道具限定参考图（喻晋之）

● 思考和练习

- 为一个动画角色设计 3~4 套服装，使之展现出不同的身份。
- 给不同的角色设计不同的道具，并且画出系列风格限定的参考图。

第四节
动画角色服饰的草图与线稿

首先，我们必须意识到服饰的设计与绘制并非简单的线条堆砌，而是需要深入理解服饰的文化背景、材质特性以及人物性格。这不仅是技术上的挑战，更是对艺术感知力的考验。下面就以《柳毅传》中的泾河龙王为例，逐步展示设计过程。

第一步，确定基本形状，简单完成一个剪影设计。明确你想要绘制的剪影对象，并观察其整体形状。在纸张或绘图软件上，用简单的线条勾勒出这个基本形状，如图 6-24 所示。

细化轮廓。在基本形状的基础上，开始细化剪影的轮廓。注意捕捉对象的主要特征，如头部的形状、身体的曲线、四肢的位置等。这些细节将帮助观众在剪影中识别出对象的身份。

第二步，明确细节与比例。在初步草图的

基础上，进一步细化各个元素，明确各个元素之间的比例关系，确保整体画面的协调性和平衡感。对于人物具体元素，要细化其轮廓线条，使其更加清晰、准确。同时，注意元素之间的遮挡关系和透视效果，以增强画面的立体感和空间感，如图 6-25 所示。

第三步，精细描绘。仔细审视线稿的每一个部分，特别是需要重点表现的区域，如人物的五官、衣物的褶皱等。使用更细的笔刷或工具，对线条进行精细的描绘。在关键部位，如转折处和阴影边缘，可以增加线条的密度和层次感。根据需要，可以尝试使用不同类型的线条，如直线、曲线、虚线等，以增加线稿的表现力，如图 6-26 所示。

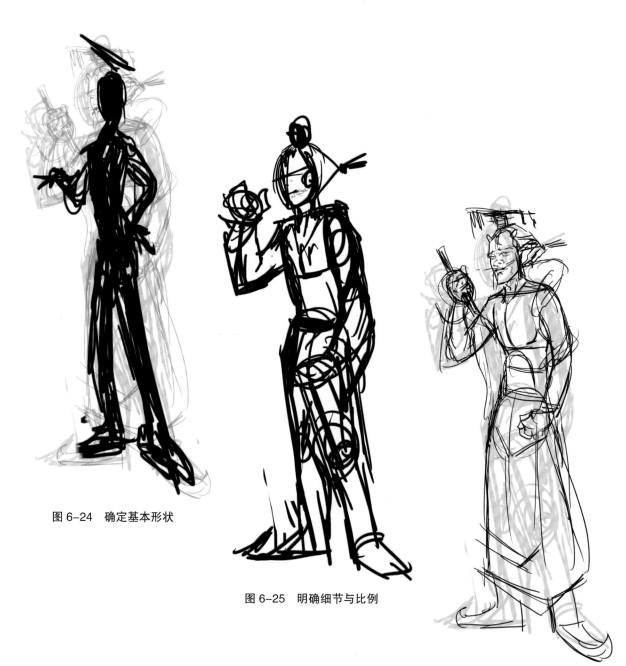

图 6-24　确定基本形状

图 6-25　明确细节与比例

图 6-26　精细描绘

第四步，增加服饰细节。

（1）仔细观察你想要描绘的服饰，注意其各个部分的细节，如衣领、袖口、口袋、褶皱等，如图6-27所示。理解服饰的材质、结构和风格，这将有助于更准确地表现细节。

（2）使用简洁的线条勾勒出服饰的整体轮廓，确保形状准确。根据服饰的设计，用线条将其主要部分（如前襟、后片、袖子等）划分开来，如图6-28所示。

（3）褶皱是服饰细节中非常重要的一部分，它们能够增加服饰的立体感和动感。根据服饰的材质和穿着状态，用线条表现出褶皱的走向、形状和深浅，如图6-29所示。

第五步，在草图的基础上继续增加细节，使用更加精细的线条来绘制线稿。线稿是角色设计的核心部分，它决定了角色的最终形态和视觉效果。在绘制线稿时，要注意线条的流畅性和准确性，避免出现断线或错线的情况。同时，也要注重线条的粗细变化和节奏感，以更好地表现角色的立体感和动态感。在绘制线稿的过程中，可以逐渐增加细节元素。这些细节元素可以是服装的纹理、配饰的样式、武器的造型等。通过增加这些细节元素，可以使角色形象更加生动和立体。在增加细节元素时，要注意与整体风格保持一致，避免出现突兀或不协调的情况，如图6-30所示。

第六步，给角色服饰找参考，以保证角色服饰的可信度和逼真性，如图6-31所示。可以通过以下几个途径来进行。

 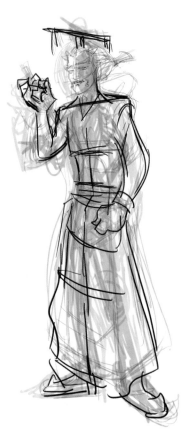 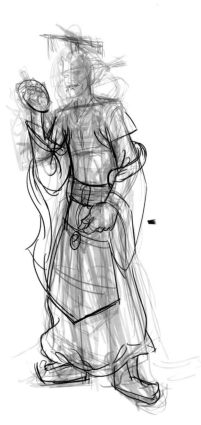

图6-27 增加服饰细节1　　　图6-28 增加服饰细节2　　　图6-29 增加服饰细节3

（1）网络搜索与图片素材库。访问专业的图片素材库，如 Pinterest、花瓣网等，这些平台提供了丰富的图片资源，可以按照不同的分类和标签进行搜索，找到符合需求的角色服饰参考。

（2）如果角色被设定在某个特定的历史时期或文化背景中，那么查阅相关的历史资料和文献是必不可少的。通过了解那个时代的服饰风格、材质、工艺等，可以更加准确地还原角色的服饰形象。

（3）参考其他设计师的作品。浏览其他设计师的作品集或设计网站，可以学习到他们的设计思路和技巧，同时也能发现一些新的设计元素和灵感。在参考的过程中，要注意保持自己的创意和独特性，避免直接抄袭或模仿他人的作品。

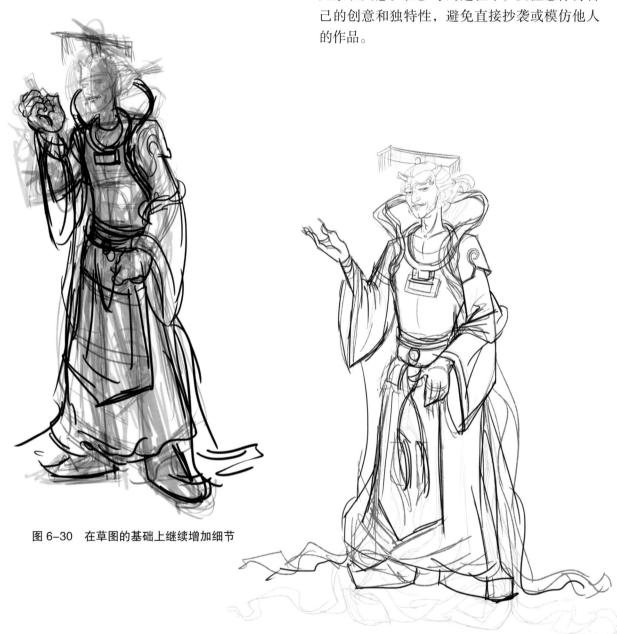

图 6-30　在草图的基础上继续增加细节

图 6-31　给角色服饰找参考

第七步,绘制精细的草稿。在绘制线条稿时,要注重角色的比例和透视关系。确保角色的身体各部分比例协调,透视关系正确,以呈现出真实的三维效果,如图6-32所示。

虽然线条稿要简洁明了,但也要注重细节和表现力。通过精细的线条和微妙的变化,表现出角色的肌肉、纹理、服装等细节,增强画面的感染力和表现力。

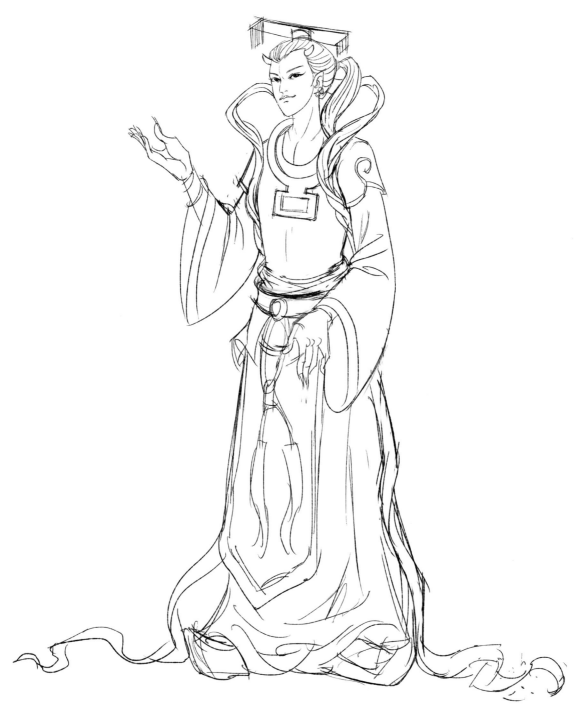

图6-32 绘制精细的草稿

第八步，勾勒线条，完成线条完整稿，如图6-33所示。对于线条，我们有以下几点要求。

（1）平。勾线时在线条的每一点上用力均匀，如同锥子画沙一般，既要有笔尖对纸面的压力，又要有手指向上的提力，二者平衡，使线条平稳有力，避免忽轻忽重及撩、挑、滑的弊病。

（2）圆。要求线条圆浑有力，这通常通过中锋用笔来实现。中锋线条圆润饱满，富有弹性，给人以折钗股、弯弧挺刃的视觉感受。

（3）留。用笔积点成线，追求如屋漏痕般自然流畅的效果，线条需精准可控，收放自如，并能随创作意图灵活变化，最终达到游刃有余的境界。

（4）重。强调线条的峻劲有力，这不仅依赖于笔尖与纸的摩擦，还需要通过肩、肘、腕和手指的协调用力，使线条充满力量感。同时，起笔时的藏锋、行笔中的速度控制以及收笔时的回锋，都是实现线条重感的关键。

（5）变。在平、圆、留、重的基础上，线条还需要有多种变化，如中锋与侧锋的转换，顺锋与逆锋的运用，线条的顿挫转折、粗细方圆、连断疾徐、光毛虚实等，以及墨色的浓淡干湿等变化，这些都能使线条更加丰富多彩，具有更强的表现力。

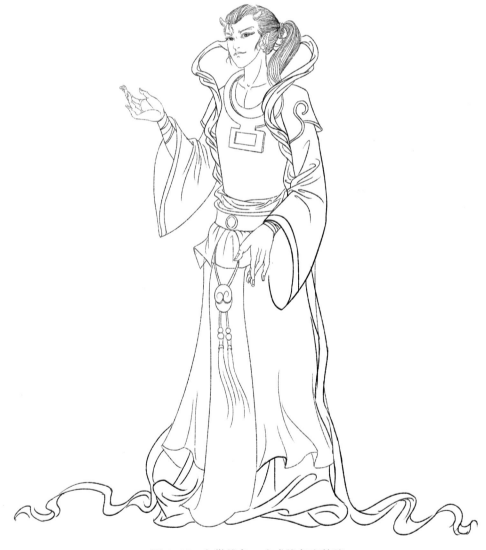

图 6-33　勾勒线条，完成线条完整稿

完成线条完整稿的时候要注意以下几点。

（1）连景（或称为场景连贯性）是一个至关重要的概念。它涉及角色在不同场景、情境或故事线中的一致性、逻辑性和连贯性。除了内在的性格和行为逻辑外，角色的外在形象也是连景的重要组成部分。在设计中，需要保持角色形象在不同场景中的统一性，包括服装、发型、妆容等方面。同时，还需要注意角色形象与性格特征的契合度，如图6-34所示。

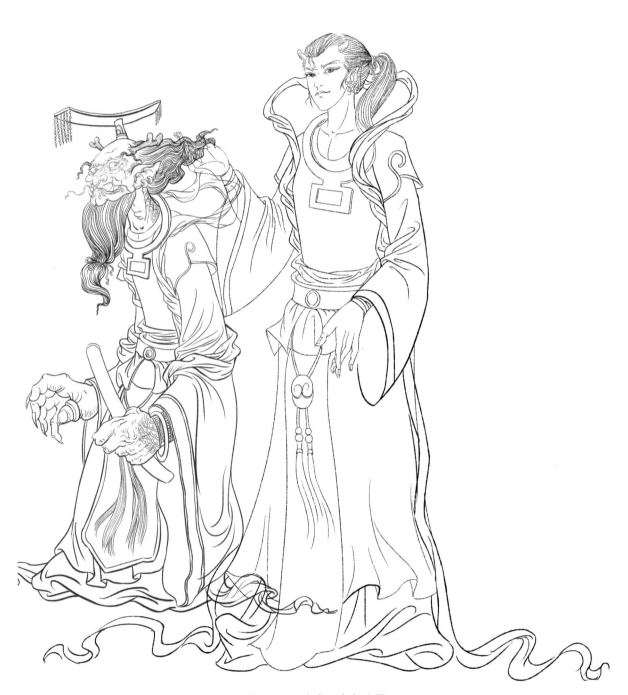

图 6-34　角色形象与连景

（2）手部的绘制是展现人物气质和姿态的关键部分。在绘制手部时，可以多参考一些插画和手绘作品，学习他人的绘制方法和技巧。同时，通过不断的练习和尝试，逐渐掌握手部的绘制技巧和风格，如图6-35所示。

基础结构：用简单的线条勾勒出手部的基本结构，包括手掌、手指和手腕。注意手指的长度和比例，通常中指是最长的，手指之间要有适当的间隔。

细节描绘：在基础结构之上，开始描绘手部的细节。手部线条往往较为柔和，要避免过于生硬。注意手指关节的弯曲和指甲的形状，指甲可以稍微画长并描绘出精致的轮廓。

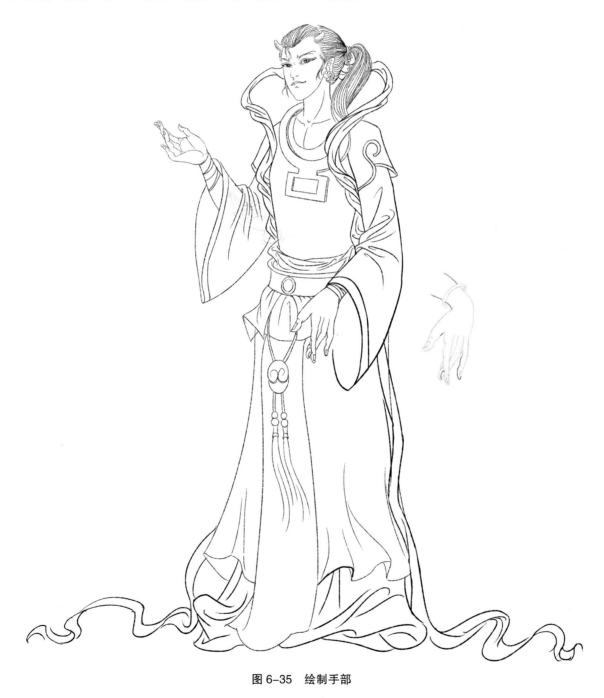

图6-35　绘制手部

（3）从现实生活、历史资料、影视作品、游戏等多种渠道中汲取灵感，但避免直接照搬。在参考的基础上，进行融合与创新，创造出既符合角色设定又具有独特风格的服饰设计。

明确角色的性格特征，如活泼、神秘、高贵、温柔等，这些特征将直接影响服饰的风格选择。例如，活泼的角色可能适合色彩鲜艳、款式新颖的服装；而神秘的角色则可能更倾向于深色系、带有神秘图案的服饰，如图6-36、图6-37所示。

最终，在光影设计的融入下，角色的服饰设计得以圆满呈现。

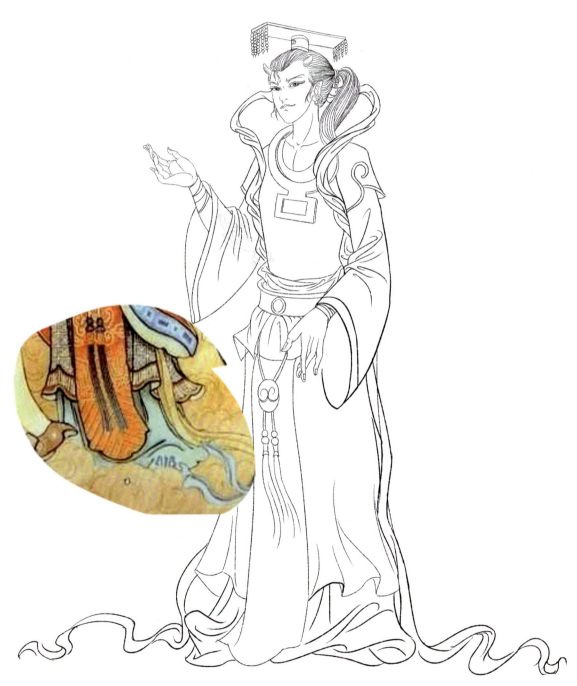

图6-36　性格与服饰1

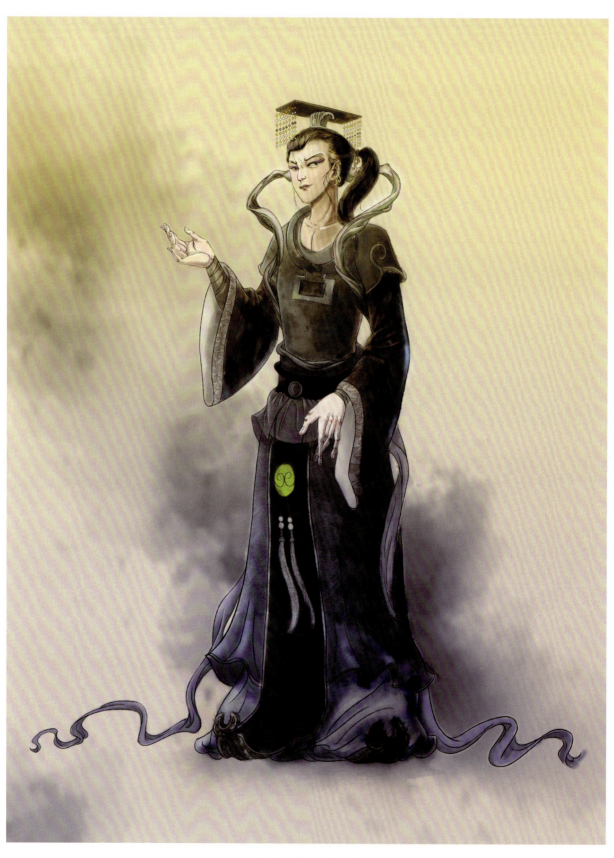

图6-37 性格与服饰2

思考和练习

- 设定主题：选择一个特定的主题，为角色设计符合该主题的服饰。
- 风格模仿：尝试模仿你喜欢的动漫、游戏或电影中的角色服饰，学习其中的设计元素和技巧。
- 创意发挥：在掌握基本技巧后，尝试自由发挥，创造出全新的服饰风格和角色形象。

第七章

动画角色的色彩指定

动画角色的色彩设计是塑造动画片整体风格不可或缺的一环,优秀的色彩设计能够显著提升动画片的品质与格调。在进行动画角色色彩设计时,我们必须对色彩进行深入的基础研究,掌握色彩运用的精髓。

第一节

动画角色的色彩设计

1. 线条风格

在当今三维动画流行的时代,手绘平面类动画片愈发倾向于追求风格化的展现,尤其是在线条的勾勒与色彩的搭配上表现得尤为明显。常见的线条风格涵盖了以下几种。(1)铁丝般的细密线条;(2)萝卜般圆润饱满的线条;(3)粗犷的边缘线条;(4)充满动感的抖动线条。(图7-1)

当然,手绘动画中线条的风格远不止于此,它们均是为了更好地服务于动画片的内容,通过巧妙的处理来强化视觉冲击力。

2. 色彩风格

在动画角色的色彩设计中,常常通过巧妙地运用类似色、对比色等手法,以达到更为出色的视觉效果。接下来,我们将针对同一造型(图7-2),尝试设计不同的色彩方案,并深入探究这些变化所带来的独特韵味。

第一,类似色的色彩设计。这种色彩组合

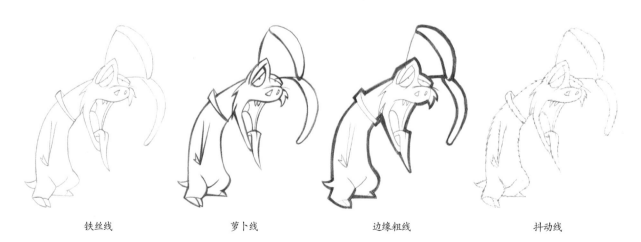

铁丝线　　　　　萝卜线　　　　　边缘粗线　　　　　抖动线

图7-1　线条风格

在色相与冷暖调性上均表现出高度的相似性，同时在明度层次上展现出丰富的变化。通过巧妙运用此类色彩，能够使角色造型在视觉上达到更为和谐与统一的效果，如图7-3所示。

第二，对比色的巧妙运用。这类色彩设计能够显著凸显动画角色，使其与周遭环境形成鲜明对比，从而更加吸引观众的注意力，如图7-4所示。

同时，在色彩设计过程中，我们必须牢记明度对比的重要性。即便去除造型中的色彩元素（图7-5），依然能够出色地塑造角色形象，这无疑是色彩设计的另一项关键要求。

第三，统一中有对比的设计手法，能够赋予角色鲜明而强烈的符号性。同时，在这些角色设计中，巧妙地融入一些引人注目的亮点——无论是道具、衣帽还是首饰等细节，均可起到画龙点睛的作用，使得整个角色设计更加生动且富有层次感，如图7-6所示。

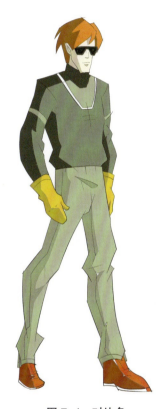

图7-4 对比色

图7-3 类似色

图7-2 给定造型

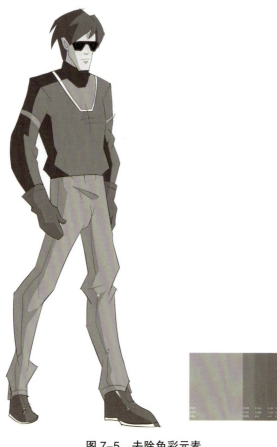

图 7-5　去除色彩元素

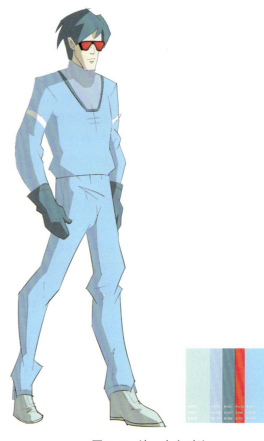

图 7-6　统一中有对比

在多数情况下，对比色的巧妙运用均能显著发挥强调的效用。尤其是在角色的色彩设计领域，采用补色对比手法往往能营造出别具一格的视觉冲击。值得注意的是，在反面角色的色彩设计实践中，补色对比的运用更为普遍，如图 7-7 所示。

图 7-7　补色对比

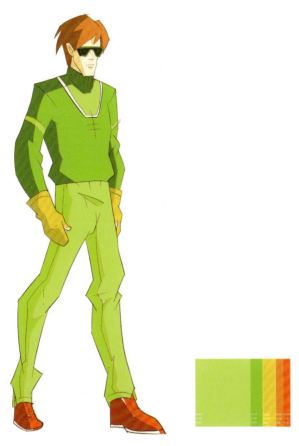

需要提醒的是，在角色设计的色彩搭配中，饱和度的把握至关重要。过高的饱和度往往会导致角色色彩显得突兀，缺乏和谐之美。因此，在色彩选择时，应倾向于采用纯度适中的颜色，这样既能保持色彩的鲜艳度，又能有效避免色彩失真的问题，如图7-8所示。

图7-8 把握饱和度

第二节

动画角色的电脑上色法

1. 手绘扫描上色法

第一步，通过扫描到电脑，将手绘线稿变成电子文件，如图7-9所示。扫描质量要求较高（分辨率300 dpi，灰度模式）。

第二步，利用PS软件，将线稿的对比度调节为需要的效果，如图7-10所示。

图7-9 将手绘线稿扫描到电脑

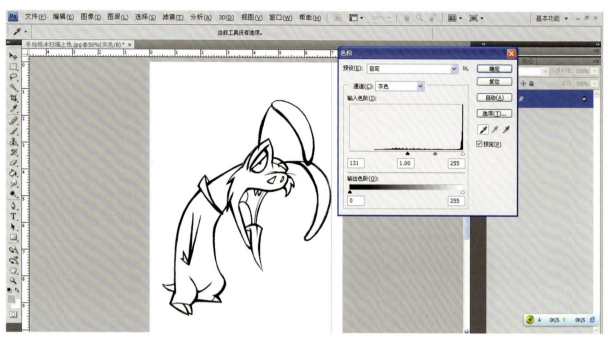

图 7-10　调节对比度

第三步，如果要求线条有颜色，继续在"色阶"面板中调节，以达到满意的效果，如图 7-11 所示。

第四步，制作透明图层。利用"色彩范围"选择线稿部分，然后粘贴到新的图层，如图 7-12 所示。

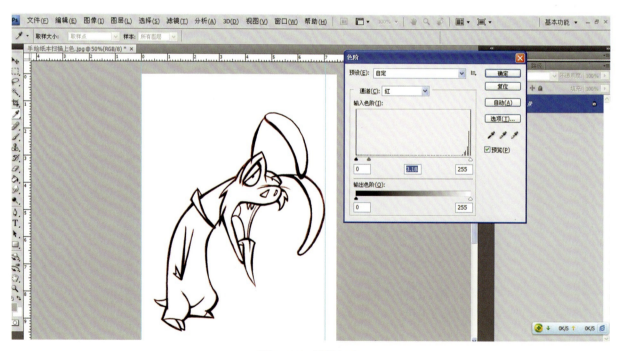

图 7-11　调节色阶

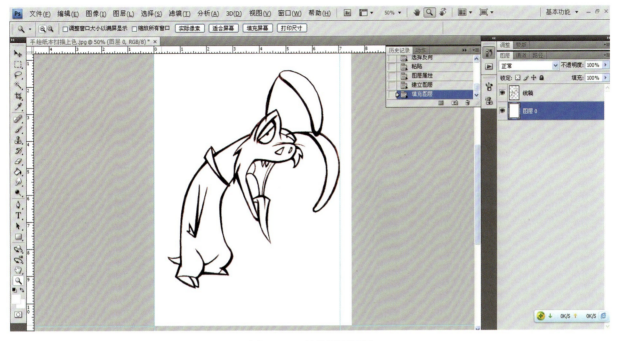

图 7-12　制作透明图层

第五步，将"背景"图层变成白色，然后在"背景"图层和"线稿"图层中间建立新的图层，如图 7-13 所示。

第六步，选择一个需要的颜色，用画笔工具在新建图层中上色，如图 7-14 所示。

第七步，完成上色，并调整整体关系。在本步骤中，要求多建立一些图层，以便调整和修改，如图 7-15 所示。

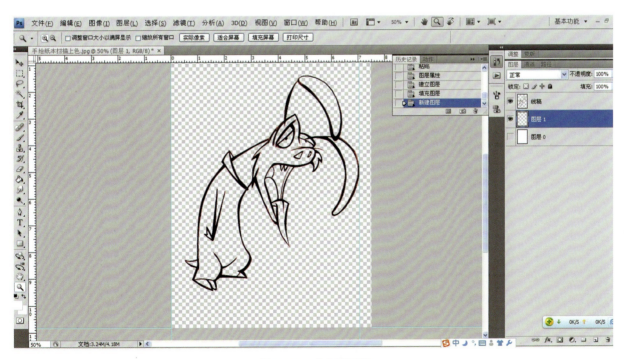

图 7-13　建立新图层

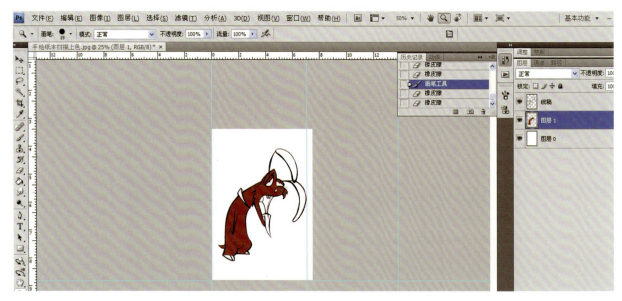

图 7-14 上色

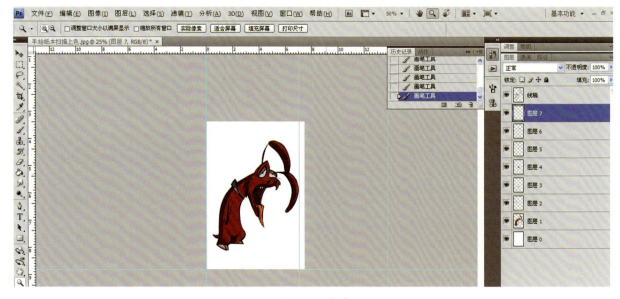

图 7-15 完成

2. 电脑勾线上色法

第一步,将手绘的草图扫描到电脑,变为电子文档。要求分辨率为 300 dpi,如图 7-16 所示。

第二步,选用"钢笔"工具,并新建图层描线。将"背景"图层透明度调低,使得后面的线条更加清晰,如图 7-17 所示。

第三步,对工作路径进行描边(图 7-18)。为了使得线条既有变化,有些地方又不至于过细,可以采取两遍勾线的方法。第一遍勾线不选择"模拟压力"(图 7-19),第二遍选择"模拟压力"(图 7-20)。

第四步,完成线稿之后(图 7-21),建立新的图层,开始上色,并注意保持线稿一直在最上层(图 7-22)。

图 7-16 将草图扫描到电脑

图 7-17 描线

图 7-18　描边

图 7-19　不选择"模拟压力"勾线

图 7-20 选择"模拟压力"勾线

图 7-21 完成线稿

第五步，如图 7-23 所示，用"魔棒"工具选择上色的区域。由于画笔本身的压力效果，会使得选择区域不够。我们利用"选择"—"扩展"来调整具体选区，之后用"油漆桶"上色。为了便于区分，可以给每个图层取名字。

图 7-22　保持线稿在最上层

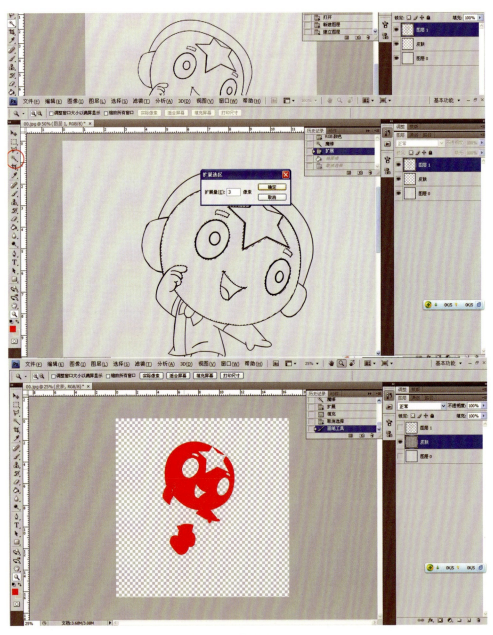

图 7-23　选择上色区域

第六步，用"套索"工具选择区域作为阴影（图7-24），并调整亮度和饱和度（图7-25）。

第七步，选择暗部，制作反光效果。注意套索的羽化值。调整出需要的反光效果，如图7-26所示。

图 7-24　选择区域作为阴影

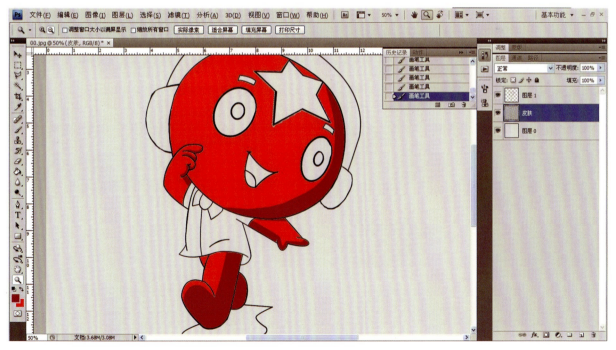

图 7-25　调整亮度和饱和度

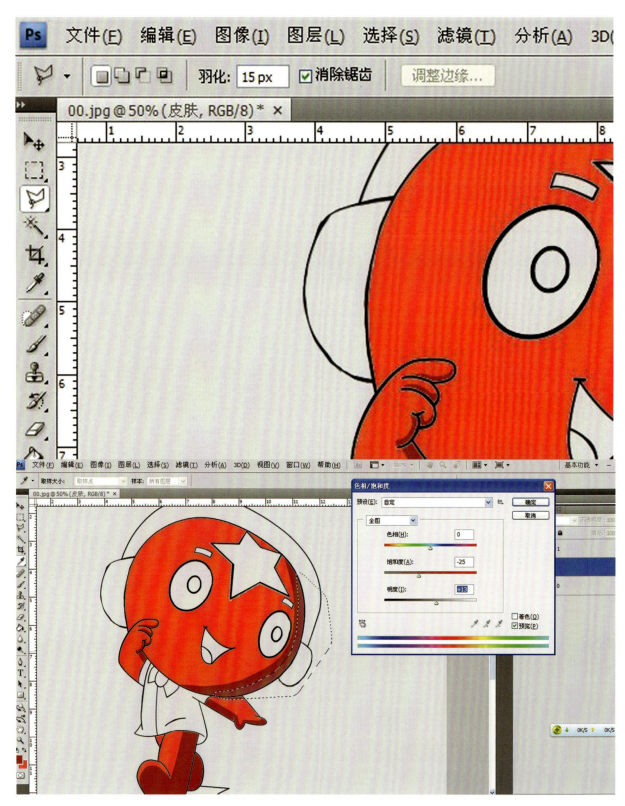

图7-26 制作反光效果

第八步，利用"涂抹"工具，对阴影边缘进行模糊处理，使其变得更自然一些，如图7-27所示。

第九步，将亮部减淡，如图7-28所示。

第十步，选择一个亮颜色，给角色的亮部画上高光，如图7-29所示。

第十一步，按照以上步骤，分别给角色的各个部分上色，并调整整体关系，直到满意为止，如图7-30所示。注意标示每一个图层的名字，如图7-31所示。

第十二步，标出每一个颜色的RGB数值，用"吸管"工具选取颜色，并填充为"小方块"，同时标出数值，如图7-32所示。

第十三步，最后可以利用电脑调整出多种效果，以达到要求，如图7-33所示。

图7-27　对阴影边缘进行模糊处理

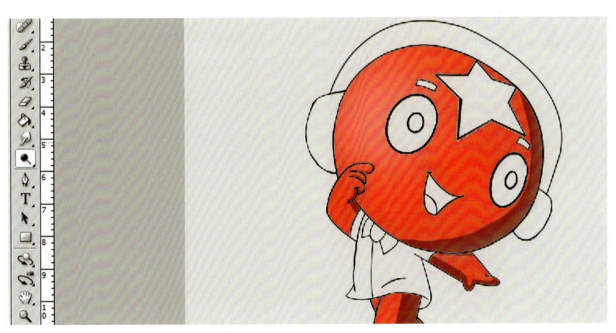

图7-28　将亮部减淡

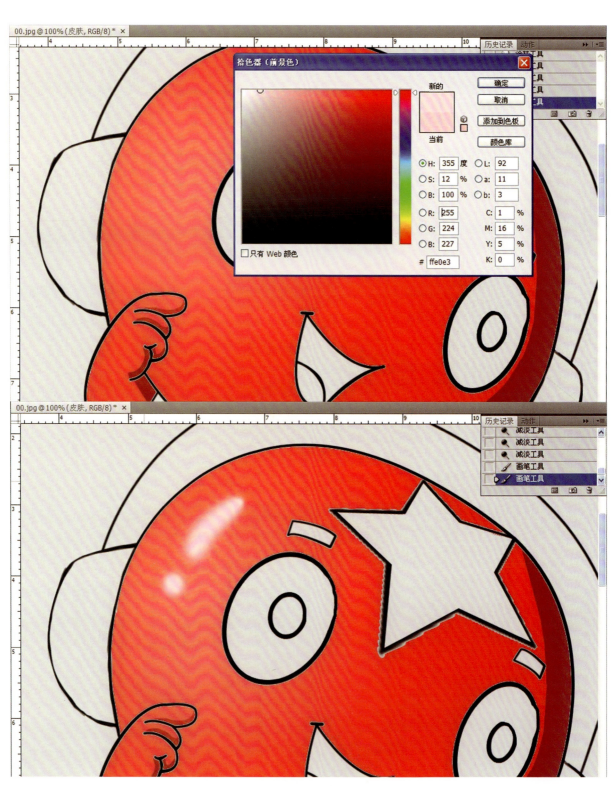

图 7-29　画高光

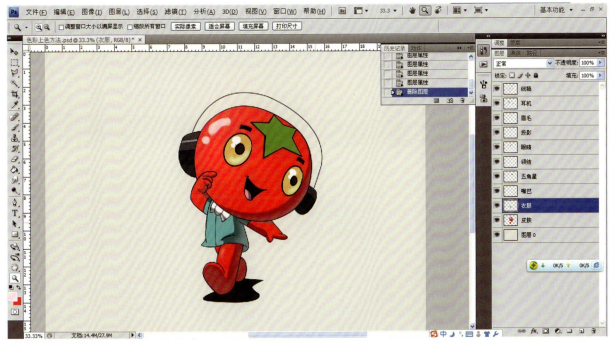

图 7-30　整体调整

图 7-31　给图层命名

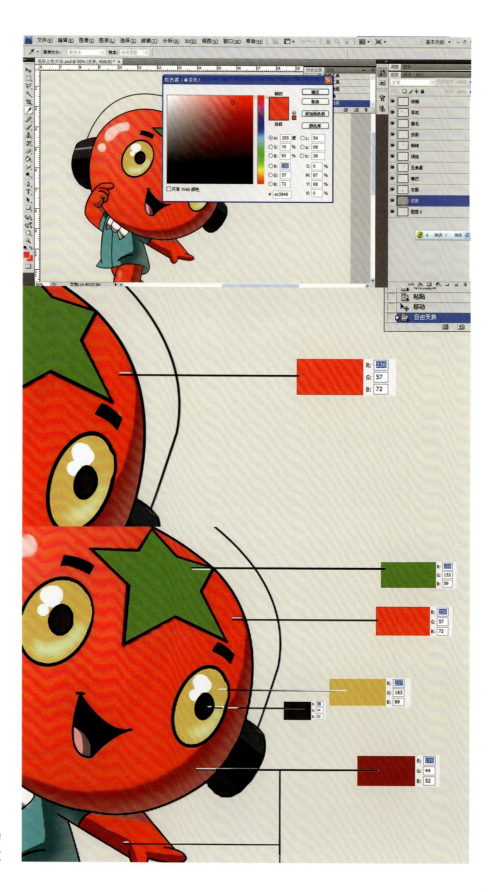

图 7-32　标出颜色的 RGB 数值

影视动画角色设计

图 7-33 调整出多种效果

● 思考和练习

- 按照本章所讲的步骤，做手绘扫描上色的练习。
- 按照本章所讲的步骤，做电脑勾线上色的练习，并标出各区域的RGB值。

第三节
角色设计色彩稿完整步骤演示

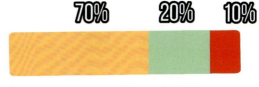

图 7-34 "七二一"原则

基于色彩的基本原理，若想使角色的色彩既和谐统一又丰富多彩，需要运用色彩设计的"七二一"原则，如图 7-34 所示。在着手确定角色的色彩分布之前，首要任务是选定角色色彩的最大面积色彩，此色彩应占据整个画面的70%，作为角色画面的核心——主色调。随后，需要确定辅色调，它应占据画面的20%，旨在衬托并增强主色调的表现力。最后，精心挑选角色的装饰色调，它仅占画面的10%，却能为整体色彩增添点睛之笔。遵循这一原则设计的角色色彩，能有效避免杂乱无章、花哨繁复的视觉效果，使角色色彩呈现出和谐而丰富的美感。

接下来，我们运用色彩设计的"七二一"原则，全面展示如何为角色上色。

第一步，绘制一个完整的线稿。在这一阶段，我们需要注意以下关键点。

线条的粗细处理至关重要。具体而言，背光区域的线条应适当加粗，以营造出深度感；相反，受光区域的线条则需保持细腻，以表现其轻盈与明亮。此外，结构性线条，如角色的骨架和主要轮廓，也应加粗，以强调其稳固与支撑作用；而装饰性线条，则应以细腻为主，增添画面的精致感。在外轮廓的处理

上，线条可适当加粗，以明确角色的边界；内部细节线条则相对细化，以保持画面的层次与清晰度。同时，在描绘五官时，线条应细腻精准，以展现角色的神情与气质；而在表现肌肉时，则可采用较粗的线条，以增强其力量感与动感。

通过这样的线条处理，就能够生动地刻画出角色的形象，为后续的上色工作打下坚实的基础。

在绘制线稿时，应细心处理线条的疏密关系，以营造出丰富的视觉效果。具体而言，角色头部的线条应相对稀疏，与耳朵和鳃部密集且细致的线条形成鲜明对比；颈部的线条同样保持简洁，与围巾上繁复的线条相互映衬；而整个肌肤区域的线条则较为稀疏，与毛发及鱼鳞部分紧密交织的线条形成强烈的视觉反差。此外，腰部线条的密集与裤子部分的稀疏线条也构成了另一组对比；膝盖处的线条则显得较为稀疏，与大腿及脚部复杂多变的线条形成对比。至于武器部分，其上半部线条密集，中部略显稀疏，下部再次变得密集，这种变化不仅增添了画面的层次感，也更好地展现了武器的形态特点，如图7-35所示。

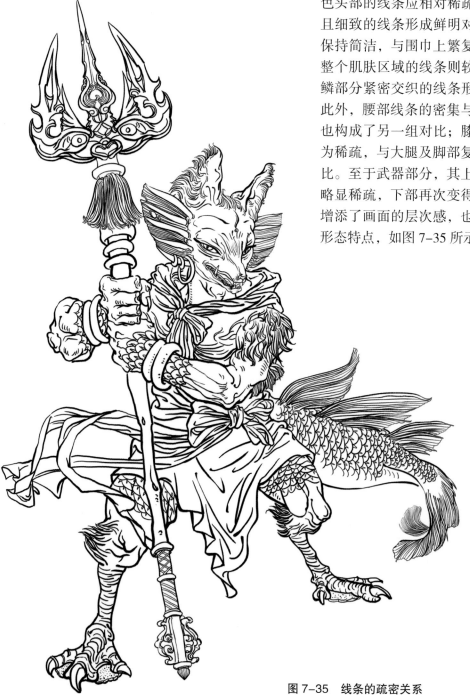

图 7-35 线条的疏密关系

第二步，铺设背景色彩。该步骤的设计灵感来自古画中宣纸的底色，旨在通过土黄色的运用为画纸增添一抹底色。随后，运用笔刷细腻地勾勒出肌理效果，以增强画面的层次感与质感。我们习惯性地采用从后往前的绘画顺序，即从背景开始逐步深入，以确保后续的色彩与背景色调和谐相融，如图7-36所示。

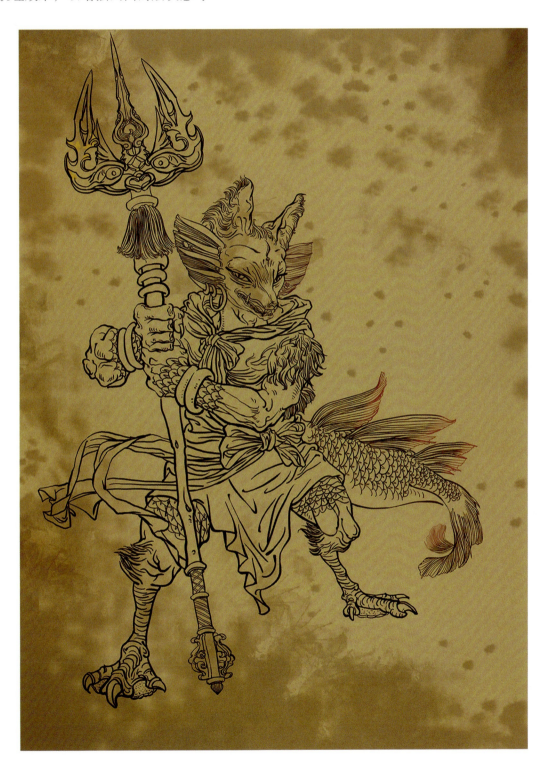

图7-36 铺设背景色彩

第三步，遵循先前提及的"七二一"原则，为角色着色。以红色作为主色调，黑色作为辅色调，绿色则作为装饰色调，采用平涂的技法进行绘制。在此阶段，无须过分关注色彩的浓淡变化与过渡效果，如图7-37所示。

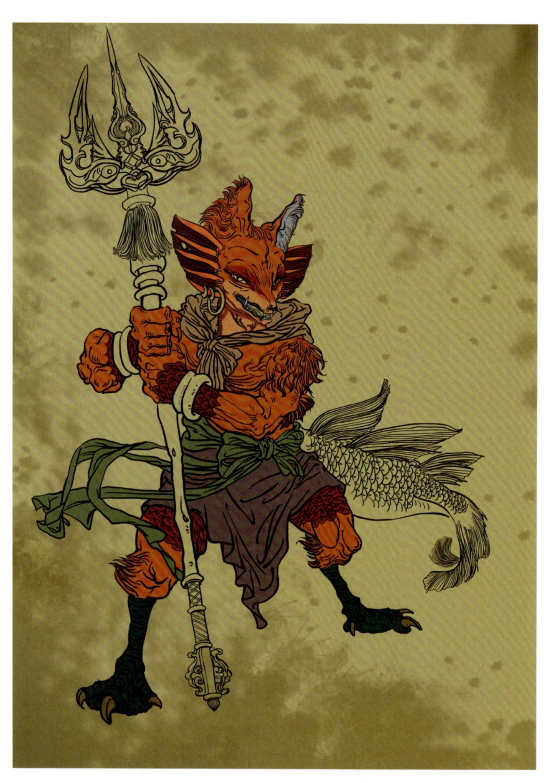

图7-37 着色

第四步，运用 PS 软件中的"加深"与"减淡"工具，精细调整裤子的色彩层次。通过为平涂的色彩增添细微的深浅变化，增加其立体感。这一步骤可借鉴工笔画中处理亮部与暗部的技法，如图 7-38 所示，以确保色彩过渡自然且富有层次感。

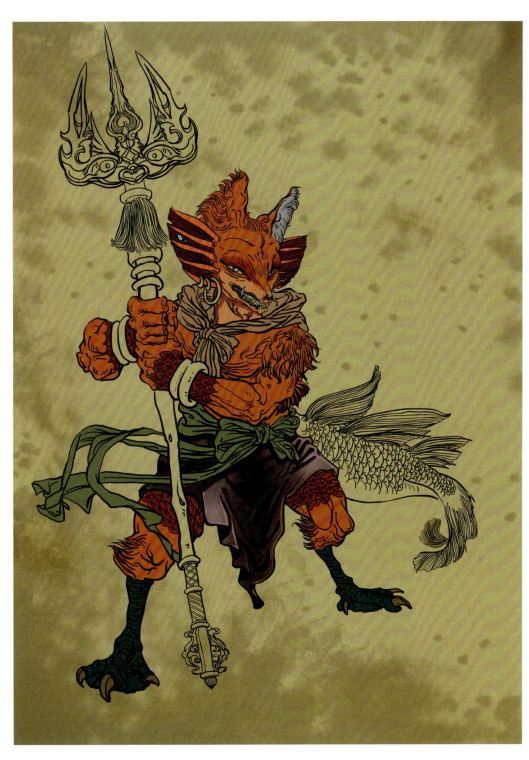

图 7-38 调整色彩层次

第五步，用类似于上一步的操作手法，为围巾设计一个以黑色为主、略带红色倾向的色调。随后，采用"加深"与"减淡"工具，巧妙地为围巾增添立体效果与空间深度。利用光线与投影的巧妙结合，不仅能够增强围巾的层次感，还能引发更加丰富的色彩变化，如图7-39所示。

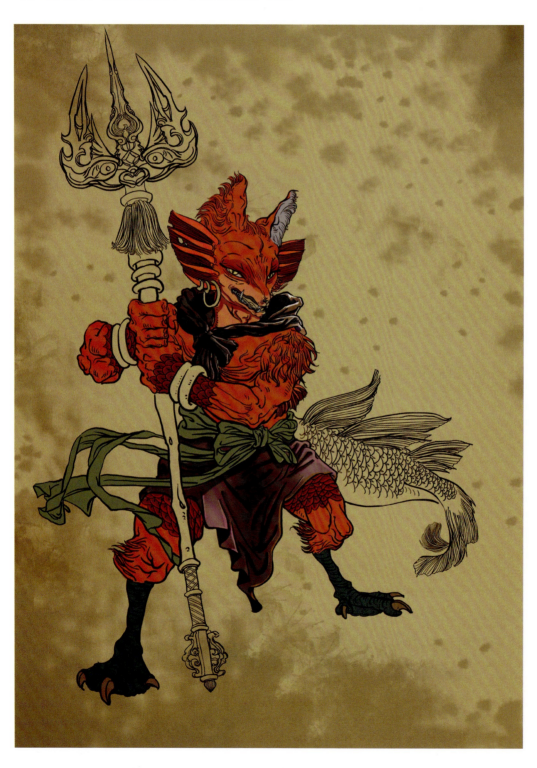

图7-39
设计色调

第六步，在绘制尾巴颜色时，可适度提升图层的透明度，鉴于尾巴位于较为靠后的位置，可适当降低其饱和度，此举旨在更精准地呈现空间层次感，如图 7-40 所示。

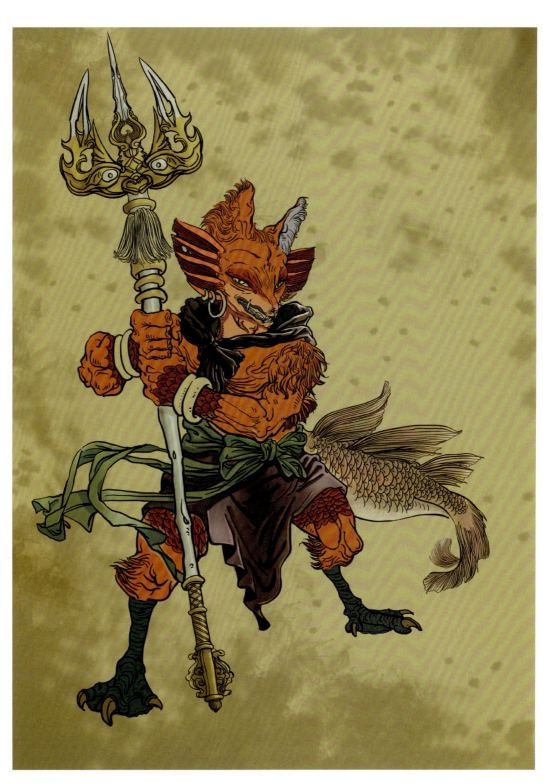

图 7-40
绘制尾巴颜色

第七步，对皮肤色彩的亮部进行提亮处理，同时加深暗部的色调。随后，在皮肤色彩的暗部区域叠加适量的紫色，而在亮部则叠加一些黄色，以增强色彩的层次感。在这一步骤中，学习者应特别注意保持角色画面的整体协调性——确保头部作为最接近光源的部分，呈现出最明亮的色彩；而胳膊的颜色则相对较为暗淡；下身的颜色则最为深沉。

此外，对于角色所持有的道具，也应尽量刻画得具体而精致。这样的处理不仅能够提升画面的观赏性，还能使角色形象更加饱满和富有内涵，如图 7-41 所示。

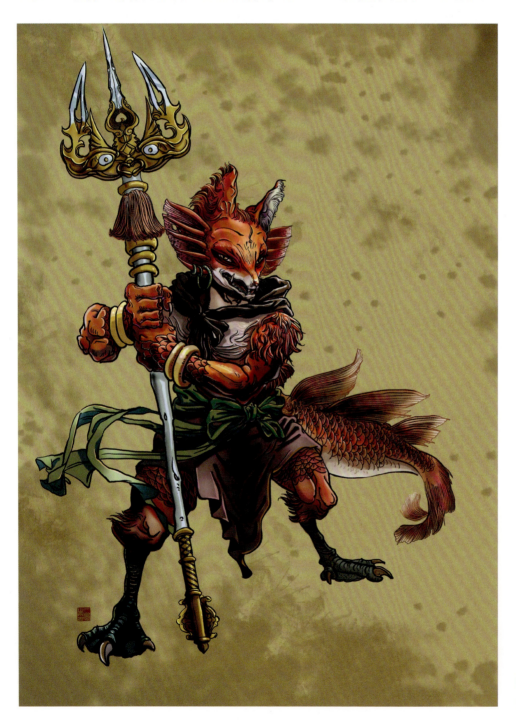

图 7-41 调整皮肤色彩并绘制道具

第八步,融入些许雪花元素,为画面增添一抹亮丽的色彩,并以"点"的形式点缀角色,进一步增强其故事性,如图7-42所示。

第九步,为了赋予画面更多的设计感,可以尝试增加一个层次。具体而言,可以对线稿的亮度进行调整,并巧妙地将其叠加在背景之上,或是融入一些文字等创意元素,使其更加生动和饱满,从而完成角色设计的色彩稿,如图7-43所示。在此,特别提醒初学者,务必遵循既定的步骤逐一进行,这样不仅能更清晰地

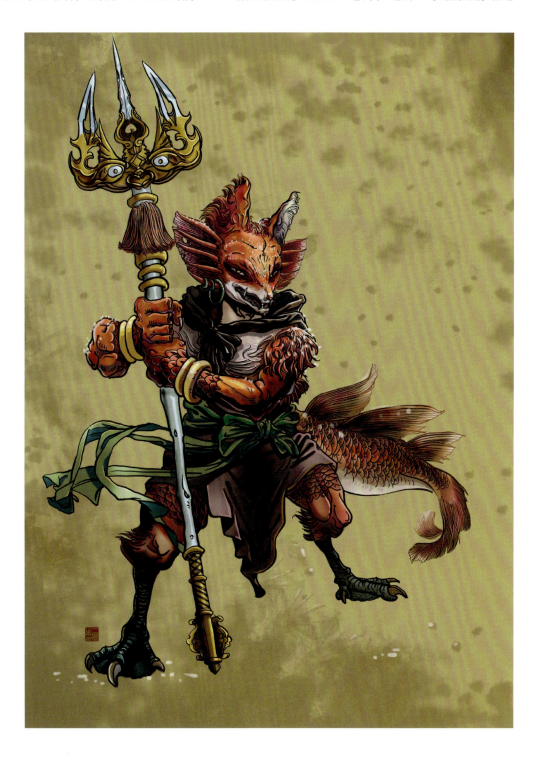

图7-42
点缀画面

把握方向，还能有效避免在创作过程中迷失方向。切忌盲目追随所谓"大神"的步伐，因为那样可能会让初学者因信心不足而半途而废。正确的做法是，先精心完成线稿的绘制，随后铺设背景，再进行颜色的平涂，并最终通过增加层次来完善整体效果。每一步都聚焦于解决一个问题，这样不仅能减轻初学者的心理压力，还能让初学者在每个环节都集中精力，确保创作的顺利进行。

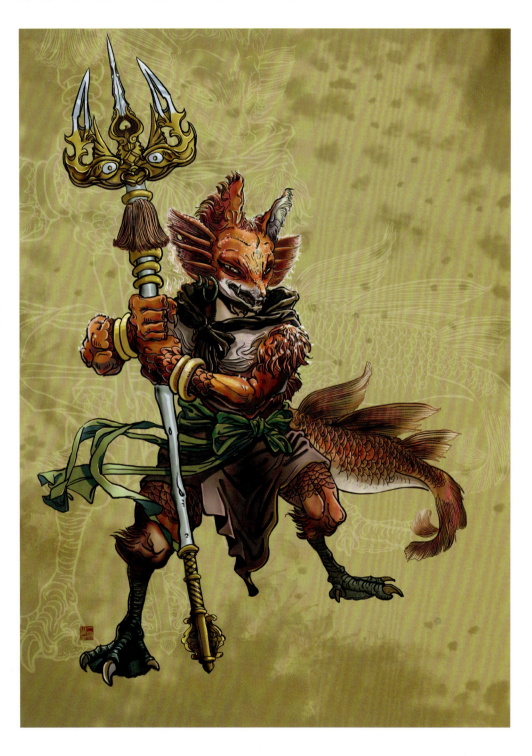

图 7-43
增加层次

● **思考和练习**

- 根据本章节所讲的角色设计色彩稿的完整步骤，完成从线稿到色彩稿的临摹，体会所学内容。
- 根据本章节所讲的内容，自拟题目后完成从草图到线稿，再从线稿到色彩稿的练习。

附　录

优秀作品赏析

教师作品展示

以下系列作品为笔者构想的虚拟设计案例，为上海大学上海电影学院设计吉祥物。

设计之初，需明确吉祥物的主题、文案以及设计理念，并确定大致的设计方向。确立这些要素后，设计工作即可启动。初始阶段，绘制草图至关重要（附图11—附图13），草图设计应力求丰富多样，大量的草图将为后续设计提供更广泛的选择余地，确保吉祥物角色在视觉上更为和谐、完善。

吉祥物的整个设计过程可细分为六个主要环节：吉祥物整体汇报、设计理念与文化、形象与应用场景、设计过程与展示、表情与动作设计，以及换装设计。（附图1）

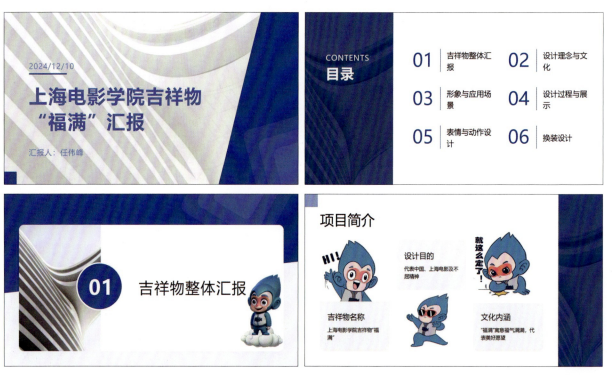

附图1　吉祥物"福满"

吉祥物的文化内涵至关重要，在所有造型设计出炉之前，必须先有文案的构思。文案是造型经受推敲的前提与基础，同时也是使该形象迅速传播与推广的关键广告语。例如，在本次吉祥物的设计中，采用了英文单词"film"的音译"福满"，这一名称不仅蕴含着美好的寓意，而且与中国人民的审美习惯相契合。同时，它还融入了电影文化的元素，赋予了吉祥物深厚的文化底蕴。

福满的整体色调为蓝色，这一色彩源自上海电影学院标志性的色彩——沉稳蓝色，而白色则置于祥云之上。祥云象征着中国传统文化的根基，悟空则体现了上海大学自强不息的精神。此外，原型设计象征着齐天大圣，这一深入人心的形象不仅代表了中国，也代表了上海电影的开端。福满的头部设计融入了玉兰花的元素，其身体则融入了摄像机的符号，共同构成了福满的形象。（附图2）

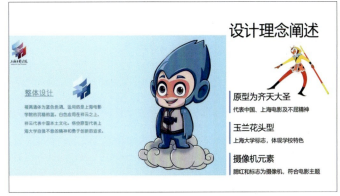

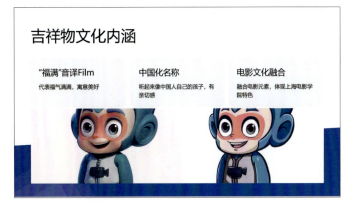

附图2　设计理念与文化

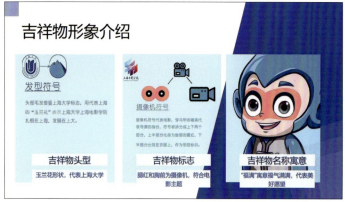
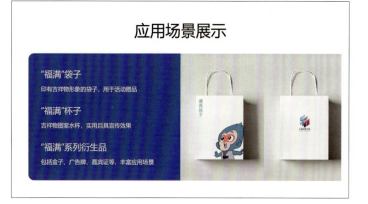
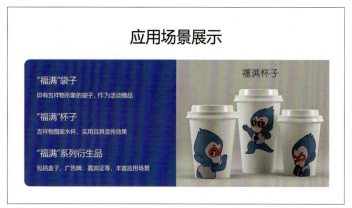

在角色设计领域中，吉祥物设计是最贴近我们日常生活的角色造型艺术。众多初学者在起步阶段往往缺乏产品性思维。因此，在进行角色造型设计，尤其是吉祥物设计时，必须考虑其应用场景。例如，日常使用的袋子、杯子，以及T恤、广告牌等，都是设计师应当考量的实际应用场景。结合这些实际应用场景，可以更全面地展现设计效果。（附图3—附图6）

附图3　形象与应用场景1

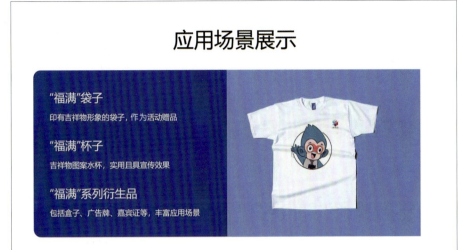
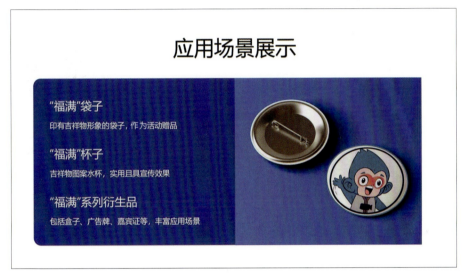
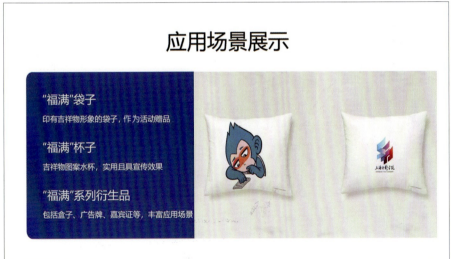

附图4　形象与应用场景2

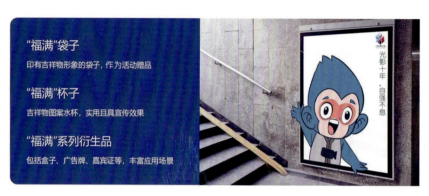
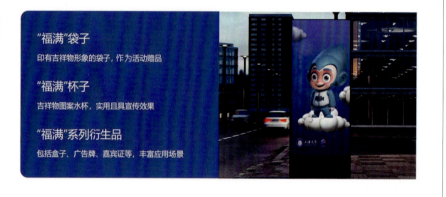
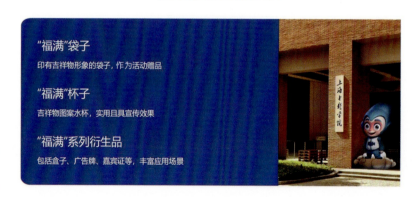

附图5　形象与应用场景3

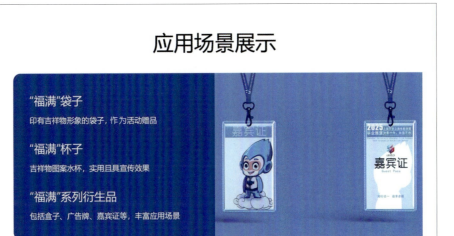

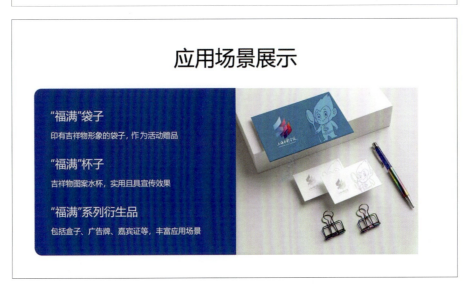

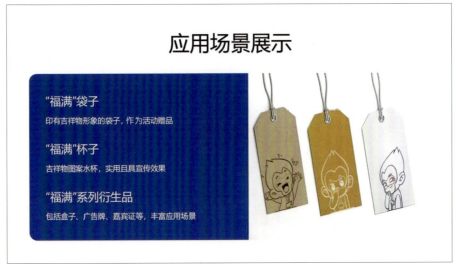

附图 6　形象与应用场景 4

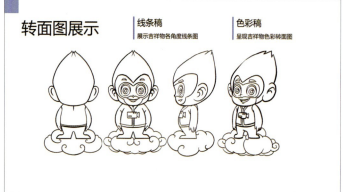
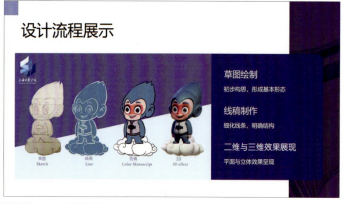
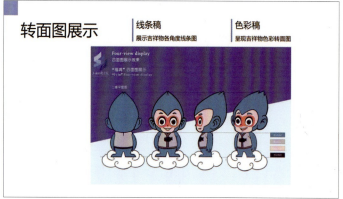

通过展示设计过程,我们能够更迅速且深入地理解角色从概念到实体的演变。这不仅揭示了设计师在创作过程中所投入的精力与时间,而且有助于角色吉祥物展现出更加丰富的层面,增强其立体感。具体而言,设计过程涵盖了草图绘制、线稿制作、二维与三维效果展现,以及转面图的呈现,转面图包括线条稿和色彩稿。此外,吉祥物的表情设计方案亦可纳入考量范围。若将其应用于表情包的制作,将更利于传播。(附图7、附图8)

附图7 设计过程展示

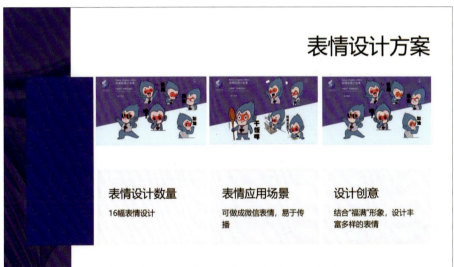
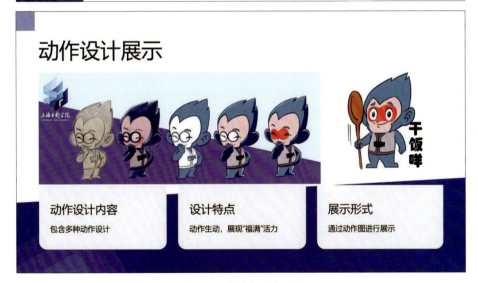

附图 8　表情与动作设计

换装设计见附图 9、附图 10。

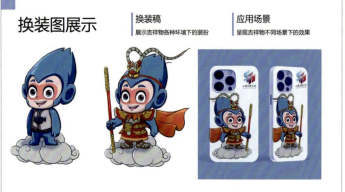

附图 9　换装设计 1

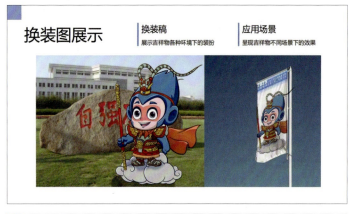

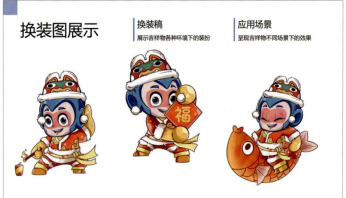

附图 10　换装设计 2

草图展示与分享

草图展示与分享

草图展示与分享

 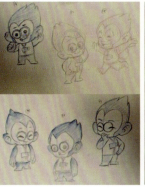 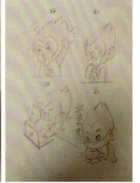

附图 11　草图展示与分享 1

草图展示与分享

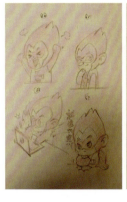
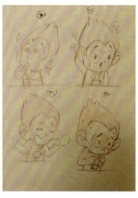

草图展示与分享

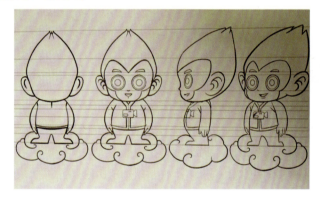

草图展示与分享

附图 12　草图展示与分享 2

附图13　草图展示与分享3

学生作品展示

在审视这组学生作品时,我们不难发现作者在版面布局方面的精心策划与设计。作品的版式既清晰又美观,彰显出作者在视觉呈现方面的细致考量。尤其引人注目的是,角色转面图的绘制精确而细腻,每处细节都经过了深思熟虑和精心处理。此外,作者在口型与表情的描绘上也投入了大量心血,反复琢磨,力求达到最佳表现效果。这些努力在作品中得到了充分的体现,使整个作品不仅在技术层面上表现出色,在情感传递上也极具感染力。对于大一学生而言,这样的作业无疑是令人瞩目的成果,充分展现出作者在艺术创作方面的潜力与匠心。(附图14—附图19)

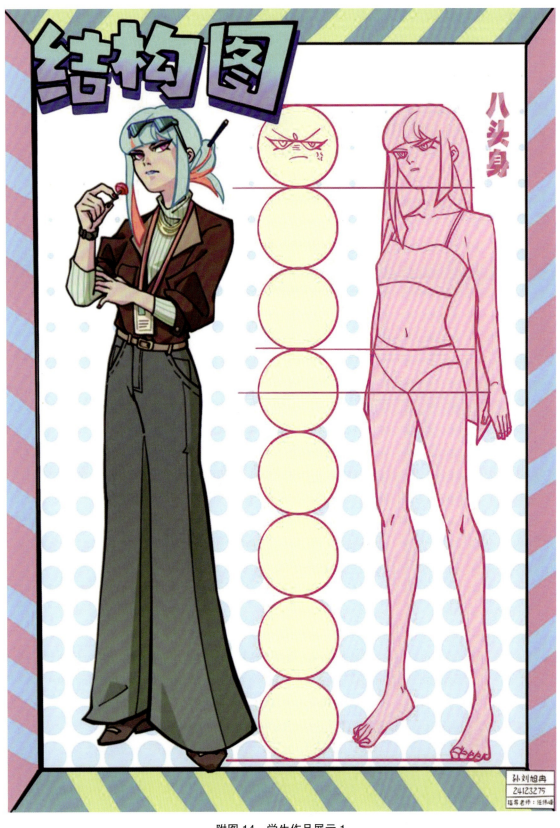

附图14 学生作品展示1

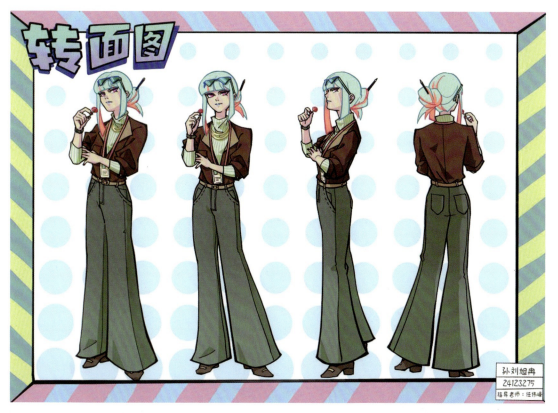
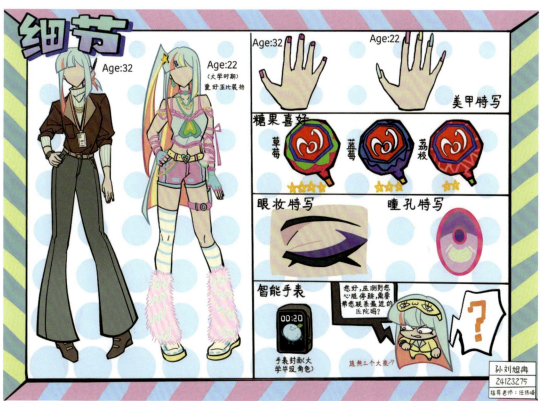

附图15　学生作品展示2

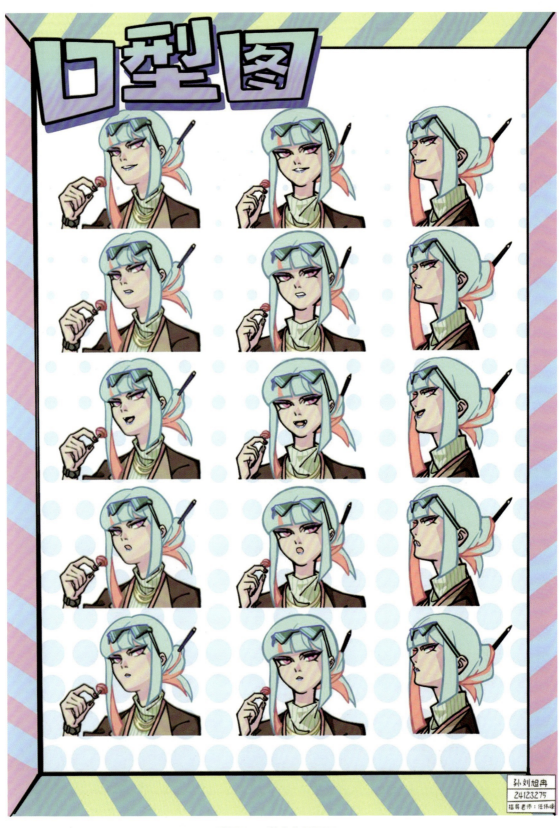

附图 16　学生作品展示 3

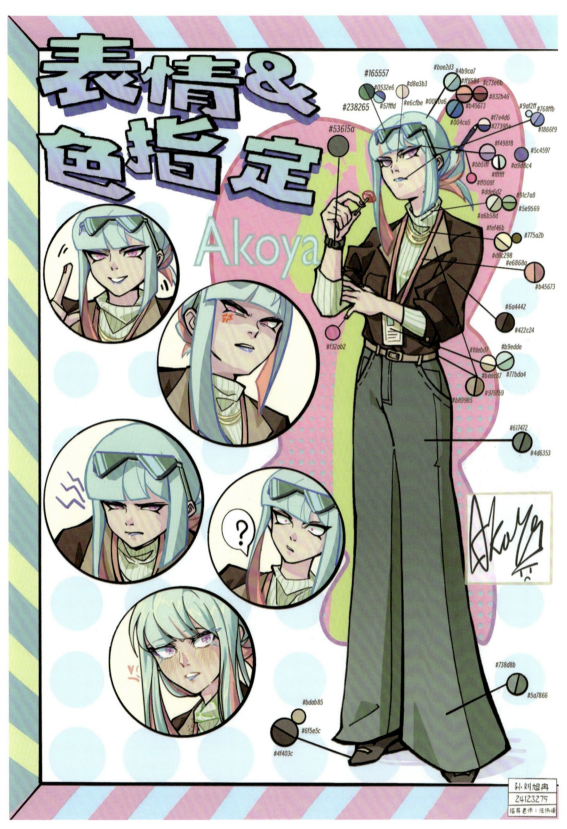

附图17 学生作品展示4

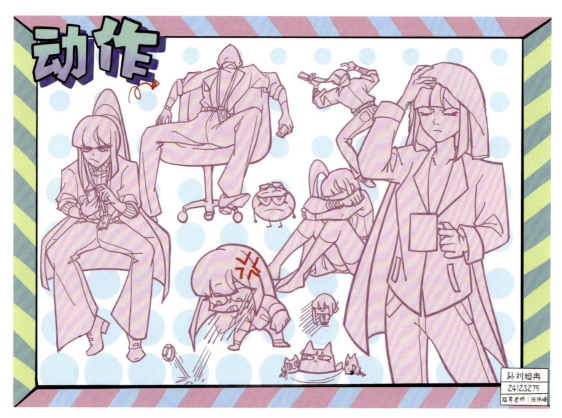

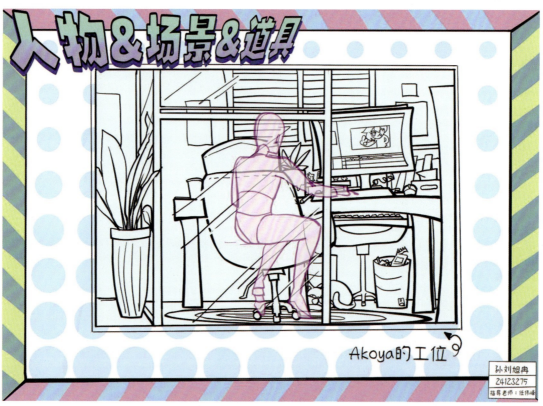

附图18 学生作品展示5

角色前史&潜史

【Akoya前史】

阿库娅曾是天赋型动画人,学生时期以灵气作品展露锋芒,却在初入行业时遭遇动画市场"劣币驱逐良币"的寒冬。她坚守的匠心作品屡屡碰壁,目睹投机者以低俗内容"收割流量",最终在资本压力与生存困境中"自我阉割",将审美追求深埋心底。虽曾有机会进入大厂从头再来,却因名校光环带来的自尊心障碍,选择了顺应甲方低俗审美以求谋生,用流水线作品维系着团队存活,在妥协中形成"鱼目混珠"的生存哲学——以"鱼目"之技混迹"珠"职场,既是谋生手段也是自我保护。

【Akoya潜史】

其精神内核始终蛰伏着未熄灭的艺术火种,对巴洛克(对动画行业抱有强烈期待的有天赋的后辈)的排斥实则是惧怕照见理想主义的镜中残像。团队解散前夜的激烈争执,暗涌着对自己半生妥协的愤怒与不甘。当最终选择与巴洛克背水一战时,不仅是职业赌注,更是对"鱼目混珠"生存模式的终极反叛——借"鱼目"外壳包裹真珠内核,用行业最唾弃的参赛形式完成对艺术初心的赎罪。看似冷漠的职场老兵,实则是被现实反复捶打仍保有痛觉的理想主义者,其创作人格在"鱼目"与"真珠"的撕扯中完成涅槃重生。

孙刘旭冉
24123275
指导老师:任伟峰

附图19 学生作品展示6

以下展示的学生作品,它根植于传统艺术的深厚土壤,同时融入了现代审美理念,进行了富有创意的再创作与再设计。这些作品在造型上展现出唯美与动人的特质,在动作设计上呈现出舒展与流畅的特质,在色彩搭配上则显得和谐而悦目。它充分体现了学生对角色设计的深刻理解以及对绘画艺术的无限热爱。在这些作品中,我们可以观察到,传统风格的绘画或设计不仅蕴含了丰富的文化内涵,还包括了线条运用、服饰的精心设计以及细节上的创新等元素,这些元素的运用均须遵循一定的艺术规范和传统。作者在这些方面展现了卓越的学习能力和总结能力。在整体的角色设计风格上,作者成功地将传统与现代完美融合,并最终达到了一个令人满意的整体效果。(附图20—附图22)

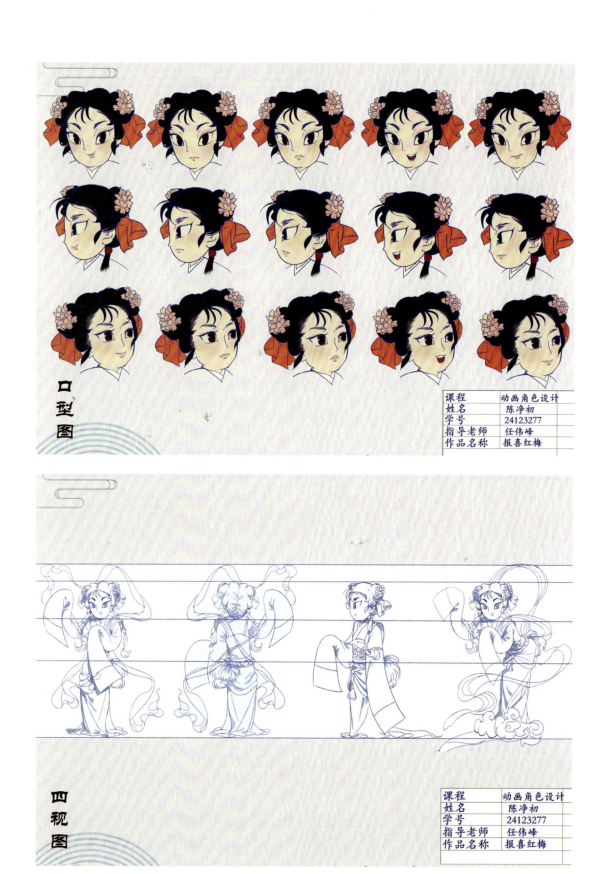

附图20　学生作品展示7

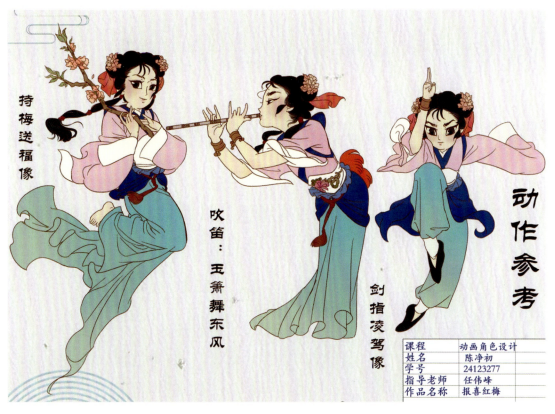

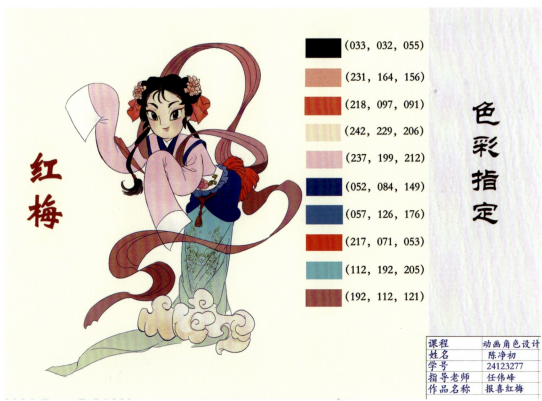

附图21　学生作品展示8

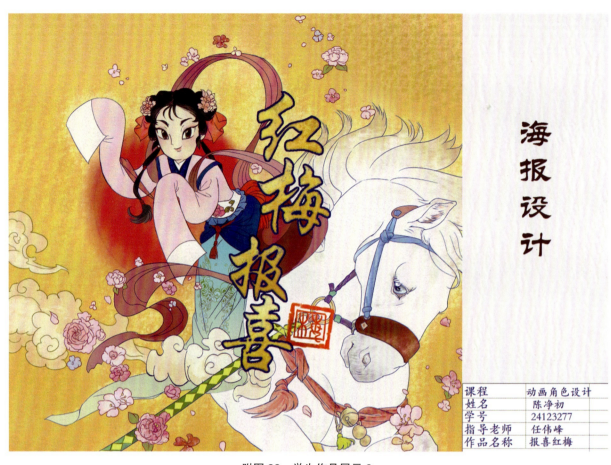

附图22　学生作品展示9

以下系列作品（附图23—附图25）的创作者借助人工智能技术完成了创作。人工智能作为现代科技应用的一种手段，能够更高效、更精确地传达设计者的创作意图。同时，它也能使学生在学习过程中清晰地认识到自身的不足。这些作品在造型上追求唯美，动作表现得舒体而流畅，色彩搭配体现出高级质感，版式设计亦优于其他同学的作品，这充分证明了人工智能在设计领域的辅助作用。但这些作品也存在一些问题。例如，利用人工智能设计的乐器可能会出现某些偏差。这就要求创作者要具备较高的综合素养，以便对生成的设计进行准确的评估。

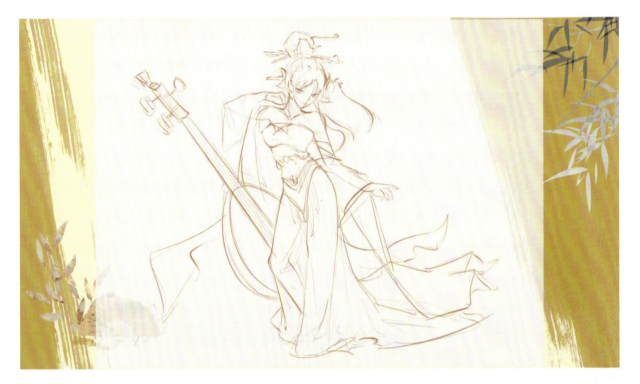

1.草图概念

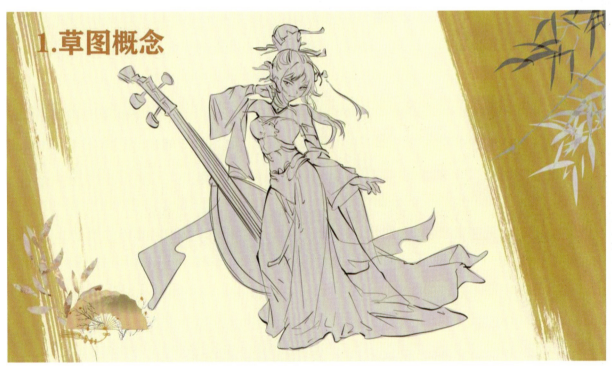

附图 23 学生作品展示 10（作者：袁萁）

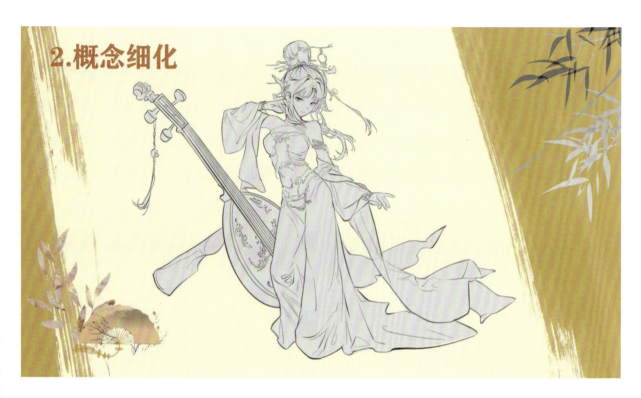

附图24　学生作品展示11

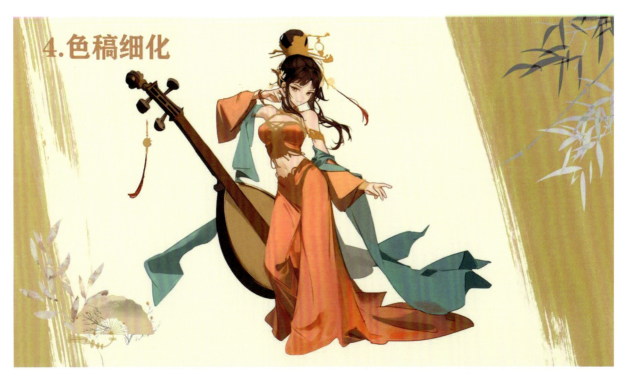

4.色稿细化

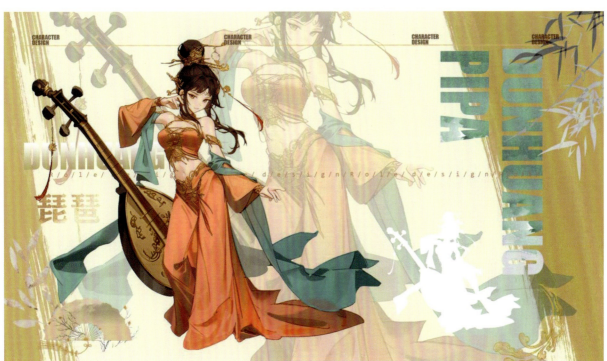

附图25　学生作品展示12